粵劇

THE TEN MAJOR NAME CARDS OF
LINGNAN CULTURE

目錄
CONTENTS

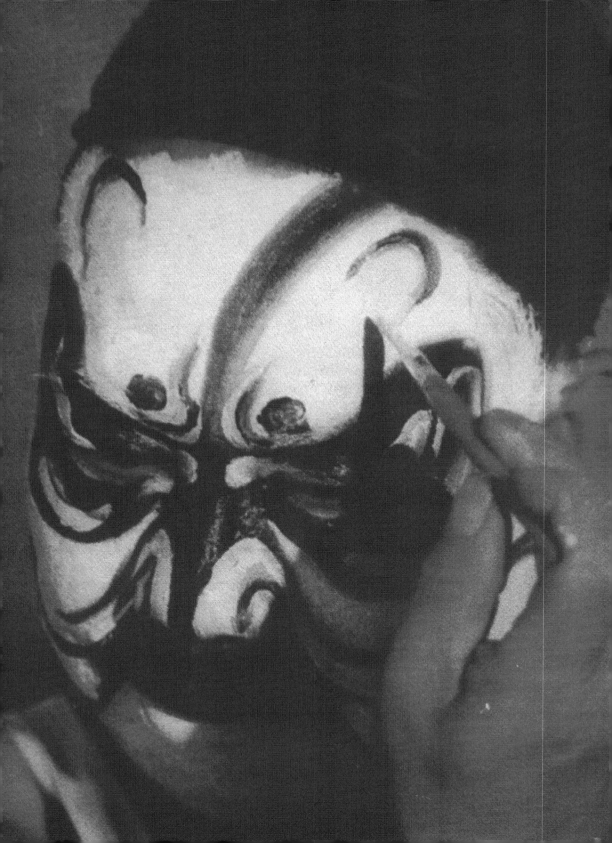

Cantonese opera makes audiences miss their lovers with the clear, soft and elegant Cantonese tunes and rhymes, both soul-stirring and touching.

紅豆生南國

粵劇，這顆南國紅豆確實令
人相思，那清麗典雅的粵聲
粵韻，那纏綿的唱腔扣人心
弦，感人肺腑。

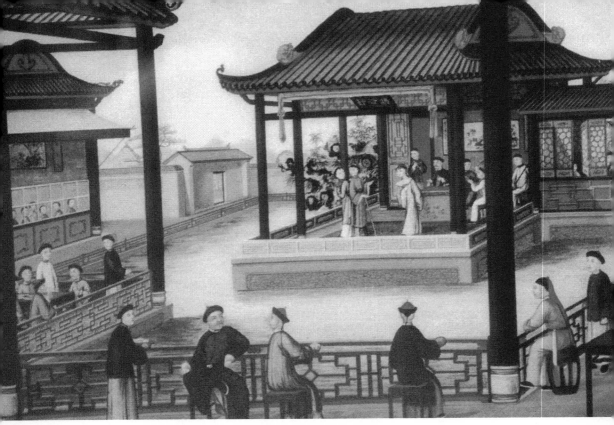

清代廣東官紳演戲娛客

每當走在西關那些彎彎曲曲的街道上，聽到房子裡傳出的咿咿呀呀的粵劇唱腔，就會讓人真切感覺到是置身南粵大地。那婉轉悠揚的吟唱與一扇扇趟櫳相映襯，加上戶戶門腳升起的裊裊香菸，真真勾勒出一幅粵地生活的傳統畫卷。此番光景，不由得讓人生出恍如隔世之感，在現代大都市生活中已越來越難尋見。

常言道，「凡有井水處，都歌柳永詞」，可在嶺南地，卻是「凡有粵語則伴粵曲」。

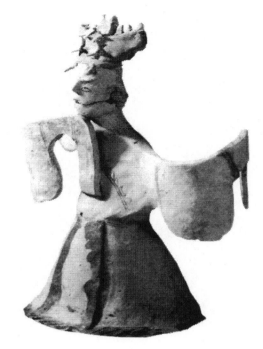

廣州市先烈路出土的東
漢彩繪陶舞俑

在河網交錯、美麗富饒的珠江三角洲，在遼闊廣
袤、村寨連綿的嶺南大地，魚肥蔗壯，果碩糧
豐，從桑基魚塘到曬場谷堆，從蕉林茅舍到古榕
船埠，社火如畫，笙歌達旦，到處繚繞著熱情如
火的技藝比拚、清雅典麗的粵聲粵韻，它傳唱出
的正是粵人原汁原味的心聲故情和衷懷鄉韻……

讓我們撥開歲月的塵煙，穿越亙古時空，來到西
元前一百一十一年的南越王宮，探尋這顆「南國
紅豆」最初的種子。

3

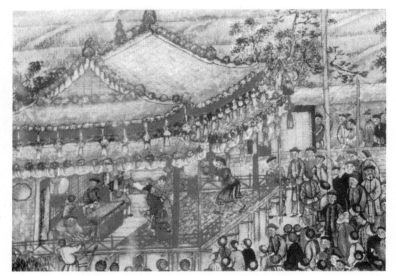

清代廣東的村社演出

在廣州南越王宮遺址中，人們發現了印有「官伎」字樣的瓦片，推測這應是南越王宮內藝人的遺物。伎者，歌女也，兼指舞女。兩千年後的今天，隔著博物館厚厚的玻璃探望，那塊印有「官伎」字樣的瓦片，那美豔的歌姬舞孃，彷彿在輕歌曼舞，正朝我們盈盈輕笑。粵俗好歌，粵人善歌。在嶺南人心中那顆戲劇的種子早已深深埋藏。

粵劇何時形成？怎樣形成？大多數學者認為，是本地戲班吸納外省入粵戲班的戲曲聲腔，易語而

歌使之本地化，再進一步融入本地歌謠小曲，形
成了早期粵劇。

紅豆生於南國，春來必發幾枝丫，可粵劇的種
子，卻是嫁接而來的一株新苗所結出的甘甜果
實。真正促使本地戲曲興起的，是在明代弋陽腔
和崑腔傳入之後。弋陽腔和崑腔分別是江西弋陽

粵劇名伶陳非儂指導女學生練習花旦「做手」

一帶和江蘇崑山地區的民間聲腔，均起源於元
代，分別於明嘉靖萬曆年間傳入廣東，推動了嶺
南的戲曲文化。

珠江三角洲沖積平原，地處南海之濱，水網縱
橫，土地肥沃，氣候溫暖，雨量充沛，四季宜
人，農肥漁盛。廣州地區更是經濟繁榮，交通方

真欄報社拍攝的粵劇
舞台立體佈景

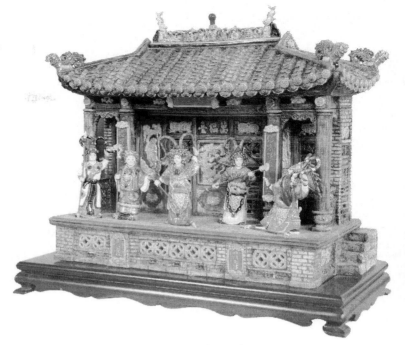

《楊門女將》陶塑

便，有利於地方民間藝術的發展和南北文化的交流，各省入粵戲班多到廣州地區城鄉演出。

特別是在乾隆年間，廣州成為全國唯一通商口岸後，各地戲班也隨著全國經營進出口貿易的商人蜂擁南來，廣州城的演藝之樂更加豐富多彩起來。那些外省來的戲班也被統稱為「外江班」。

嶺南文化向來以包容並蓄著稱，在珠三角這塊土壤上，南來的弋陽腔、崑腔，嫁接上本地的民俗文風、越俗歌謠，很快在本地弟子口中，唱出了具有鮮明地域特色的廣調廣韻。這粵劇的源頭，這粵劇的根脈，由此而來。

7

On the Pearl River Delta dotted with a network of streams and lakes is a local theatrical troupe which travels to the banks by a "red ship" for theatrical performances. Squeezed out by the government of the time and 「 theatrical troupes outside the delta 」, they had to roam about along the waters and among the rural villages.

湖海逍遙
「本地班」

在河網水道星羅棋布的珠江三角洲上，常年行駛著上岸演戲、枕槳棲息的「紅船」——本地戲班，說是「湖海逍遙」，實則是受官府和「外江班」排擠，只好遊走於河道鄉間。

據史籍記載，早期粵劇，自清乾隆年間開始，以
「紅船」為基地的粵劇「本地班」（又稱「廣東
班」）就已異常活躍，演出頻繁。鄉間鎮集，有時
毫無節制，夜夜演出不斷，大有一發不可收拾之
勢，以致時任新會知縣王植竟然通令禁止演戲。

同治年間，「本地班」仍多在珠江三角洲各縣巡
迴演出，其所演劇目多是官逼民反、揭竿起義的
題材。關注民生，或許就是當時「本地班」最受

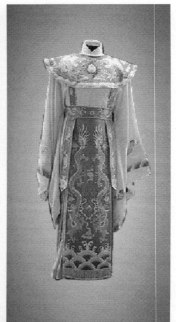

觀眾歡迎之處。世道炎涼，只有底層的藝人才能
聽到草根的聲音。於是，台上之戲便成為現實之
鏡、人生之燈，口含辛酸唱風流是也。

雖然「本地班」在技藝方面遠不如「外江班」精
湛，但亦有其獨到之處。例如，「本地班」擅長
演武打戲，以藝人的高難動作吸引觀眾。又使用
大鑼大鼓，氣氛熾烈，風格粗獷。「本地班」還
善用工藝精良的「廣繡」做戲服。伶人所穿服飾
華麗奪目，以致台下觀眾都無法直視。

「本地班」在與「外江班」的競爭中，逐漸取得
優勢，不但進入了廣州城內演出，連以前由「外
江班」承值的城中官宴、賽神，也逐漸被「本地
班」取代，還進入兩廣總督府內演戲。

隨著「本地班」日益壯大，開始不滿足於簡單照
搬「外江班」的劇目、聲腔和表演，而是開始形
成早期粵劇的獨特風格和本土特色。「外江班」

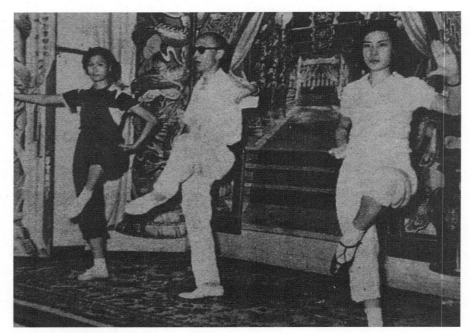

粵劇名伶陳非儂帶學生練習「單腳扎架」

也漸次退席。到光緒年間，「本地班」幾乎完全占領了大城市廣州、佛山以及廣大村鎮戲台。

粵劇從「外江班」過渡到「本地班」，在將近兩百年的歷史長河中，經歷了由「官話」到「白話」、由假嗓到真嗓、語言逐漸地方化的漫長而艱辛的演變發展過程。現代粵劇，已不易尋找到「外江班」時期藝術上的痕跡了。

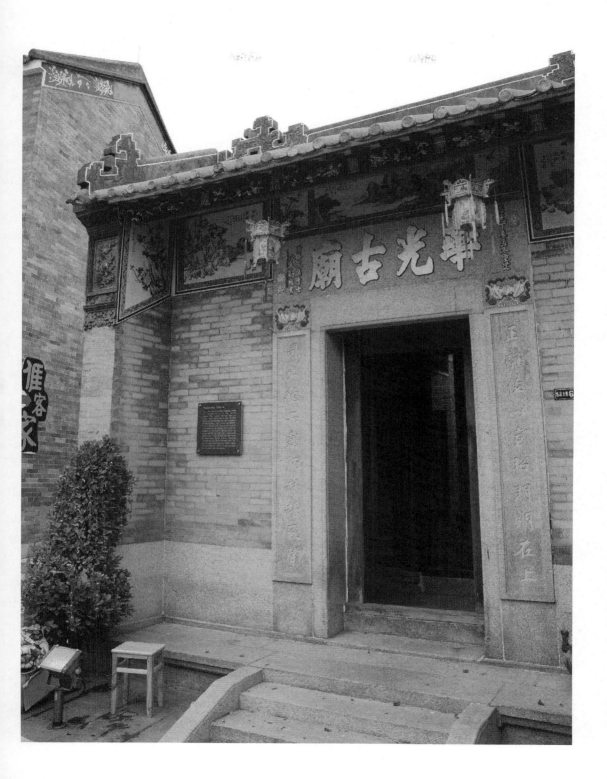

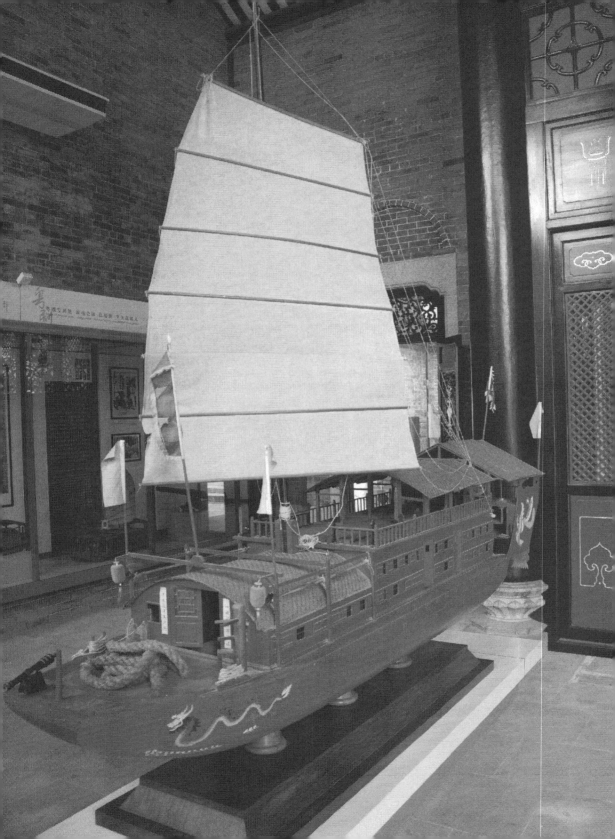

As a means of local transport as well as a place for accommodation, the 「red ship」 played a key role in the development of local theatrical troupes. Even now, Cantonese opera performers are known as the "Red Ship" disciples.

功不可沒的「紅船」

作為「本地班」的交通工具和人員住宿場所的「紅船」,在「本地班」的發展過程中也是功不可沒的。粵劇藝人至今仍被稱為紅船弟子。

紅船由專門出租船隻的「船欄」（造船廠）按戲
班業務的需要而特製，以兩隻為一組，分為天艇
和地艇，兩艇大小相同，長約十八米，寬約五
米。船內的鋪位和間隔，是按戲班的需要而設計
的，船身漆上絢麗的紅色。船頭、船尾以龍頭鳳
尾裝飾，蔚為壯觀。

粵劇名家梁三郎
用過的化妝戲箱

兩艇的設備大體相同，船頭都有一龍牙，龍牙左
右，各置一錨，兩錨之間，裝置一門自衛用的土
炮。船頭有一纜索艙，泊船繫纜後，即在艙位上
裝置上樁，供藝人練武。行船時，則在艙內裝
樁，使藝人不致中斷練功。兩艇的差異是：天艇
自艙口高低鋪後，不復設鋪位，闢為「櫃檯」
（戲班管賬之人、班務管理者）辦事處，艇內亦
不設練功用的木樁。

台下十年功

粵劇演員在練功

戲棚內部

以紅船為棲息地和交通工具的粵劇「本地班」稱為「紅船班」。大約從清乾隆年間至一九三〇年代的一百多年間，紅船班主要活動於河道縱橫水網交織的珠江三角洲及西江、北江、東江一帶。紅船班的組織機構主要由「大艙」、「棚面」、「櫃檯」三部分組成。

「大艙」是各個行當、表演崗位的演員；「棚面」是樂師；「櫃檯」是負責經營業務、行政財務管理的戲班職員，負責人稱為「坐艙」（司理）。還有負責管理服飾冠履和行頭道具的「衣雜箱」，以及包括廚房炊事、剃頭、洗衣、搬運戲箱、催促演員上場等雜務的「船尾」人員（俗稱「地方鬼」）。按規例，「櫃檯」人員，生、旦、末、淨等文腳色和「棚面」樂師，都住在天艇；武生、小武、六分、大花面等武腳色都住在

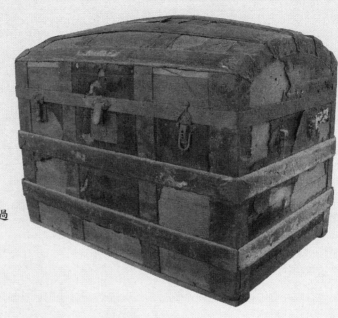

粵劇戲班使用過
的戲木箱

地艇。天艇、地艇前端的硬篷上，均搭有炮樓，
供炮手守望和住宿。炮樓之後有「一字棚」和
「曬衫棚」各一，為「衣雜箱」及「衫手」（道
具、劇務）等勤雜人員休息和工作的場所。

紅船班定期一年一組班，組班散班時間和演出期
限固定不變。一年分兩次出發演出，第一次出發
演出時間從每年農曆六月十九日開始，至十二月
二十日結束，謂之上期；中間休息十天，再於農
曆除夕起程去演出，一直到翌年的農曆六月初一
結束，謂之下期。

粵劇戲棚外觀

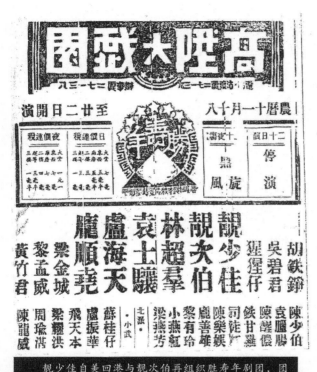

一九三〇年代的粵劇戲橋。戲橋是開戲前派給觀眾的單張，作為介紹劇目之用。一般印上劇情的簡介、編劇、導演、演員表等等。

紅船班出發演出之前，要舉行隆重的「迎招牌」（班牌）、「掛招牌」儀式。紅船作為戲班的生活起居之所和交通工具，也有諸多禁忌，如「行船不濕身」——指在紅船和畫艇航行途中，所有人員不准坐在船沿把腳伸到水裡，認為「濕身」就意味著翻船。

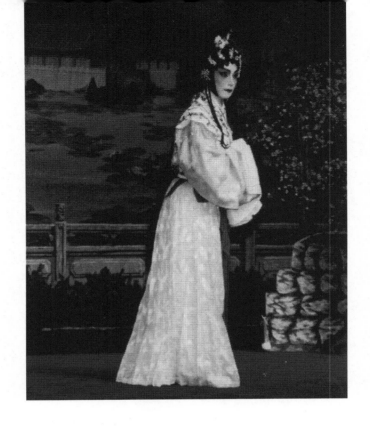

紅船生活也許是枯燥的，也許是寫意的。唯一能讓自己放射光彩的，就是將船的桅杆及船身塗上鮮豔醒目的紅顏色。紅船，在水網間縱橫，踏著河水掀起的漣漪，沐浴著朝陽或夕陽，逶迤而去。雖然衣衫襤褸，卻筋骨強健；雖然粗茶淡飯，卻精神富足。於是，紅船成了粵劇的代名詞，粵劇藝人成為紅船弟子。隨波逐流的紅船，承載著紅船弟子多少斑斕純情的夢幻啊！

民國以後，軍閥連年混戰，四鄉匪盜橫行，粵劇演出市場日漸萎縮，紅船班也逐漸減少。一九三八年，日軍侵占廣州後，紅船被日軍徵用，大多

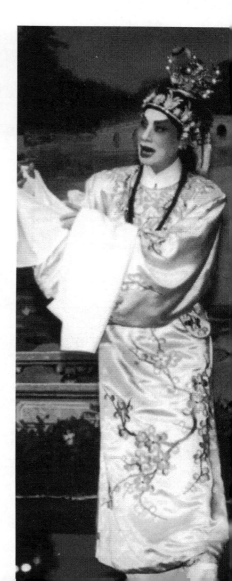

毀於戰火，有些則被船主拆成木料典賣，紅船班
失去了主要的棲息地和交通工具，演出活動乃告
結束。抗日戰爭勝利後已沒有紅船，而代之以畫
艇作為交通運輸工具。一九五〇年代仍有使用畫
艇。一九六〇年代以後，隨著汽車、火車等現代
交通工具日益發達，畫艇也被淘汰。

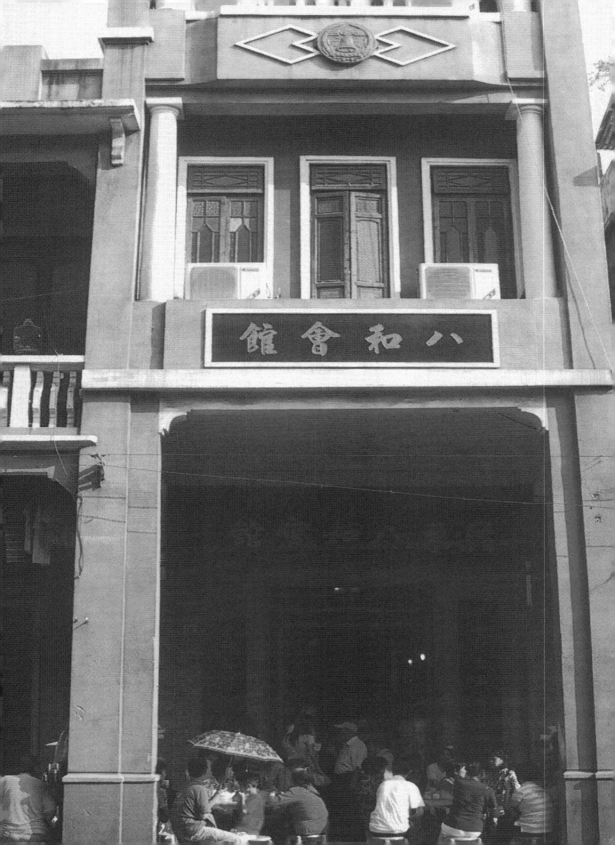

Bahe Music Association has served as the "ancestor house" and the "tree root" for Cantonese opera performers over the past 100 years. Every year the association attracts Cantonese opera actors and actresses form all over the world in search of their "roots", as the disciples.

不得不說的
八和會館

八和會館——粵劇的「祖屋」，百多年來粵劇藝人的根。每年都有從世界各地趕來這裡尋根的粵劇藝人。只因，他們都是八和子弟。

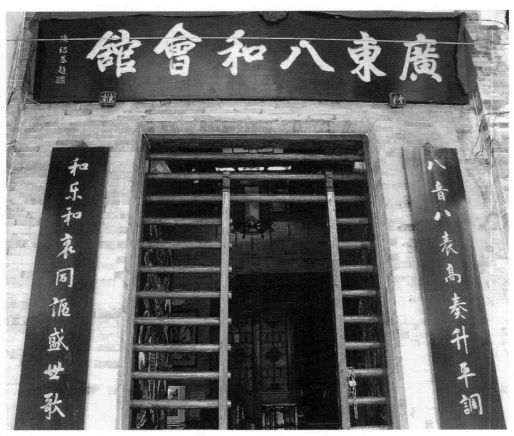

廣州的八和會館

恩寧路，廣州西關再普通不過的一條老街。

走在樹蔭濃密的街道上，讓人不免感覺略顯狹促，兩邊高高低低的騎樓和密密雜雜的店鋪，都歷經了太多時光的磨洗，顯得有些破敗潦倒。然而，這卻是粵劇藝人永遠的精神家園，只因這裡有著粵劇「祖屋」——八和會館。

它的名字對於很多廣東人來說可謂如雷貫耳，那種親近之情並不亞於第十甫。八和會館的昔日神話，令存留至今的恩寧路不折不扣成了一處風情遺址，也成了一條令人心馳神往、拍案叫絕的響噹噹的「粵劇之街」。而閱盡人世滄桑的西關，也因擁有這條「古道」的悲歡離合，從而成為「粵劇曲藝之鄉」。

粵劇志士班、優天影的舞台演出（畫）

漸行漸近，一陣陣絲竹聲、鑼鼓聲伴隨著咿咿呀呀的唱腔越來越響亮起來。在一片古舊的灰色中，有一座三層高的灰磚樓會讓人眼前一亮。及至樓下，趟櫳後面兩扇四米高的紅色硬木大門格外醒目，門上秦瓊與尉遲恭兩位門神正怒目而視。這便是廣州八和會館。

粵劇劇本《金絲蛺蝶》

信步穿過大門，先是一間十來平方米的前堂，右邊牆上那《歲寒三友》圖，據說是梅蘭芳、薛覺先和鄧芬共同創作的。穿過前堂，進入內間，一個長方形的古樸大廳出現在眼前：正前方的最遠處，供奉著華光神的塑像和張騫先師、田竇二師

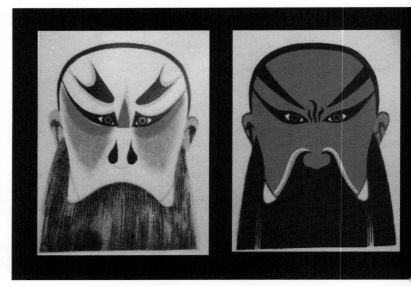

粵劇臉譜：董卓、關羽和《玉皇登殿》中的兩位天將

的牌位；「借古代衣冠，實行宣傳黨義；娛今人
耳目，尤應力挽頹風」的楹聯分立左右柱子上；
廳兩邊整齊地排列古雅的座椅，牆上則是薛覺
先、馬師曾、紅線女、任劍輝、白雪仙等粵劇名
伶的劇照。

作為廣州四大會館之一，八和會館在風雨中行走
了一百多年。戰火的摧毀，歲月的洗禮，會館數
度遷址，往昔舊貌已難以追尋。然而，用心捕
捉，總有一些舊事令故人能夠喚起塵封的記憶。

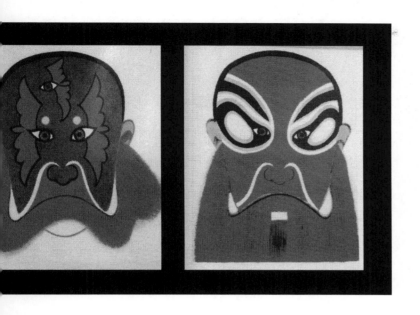

循時光的足印行走，那八和會館最初的會址並不
在恩寧路，而在黃沙。可輾轉找到舊地，卻發現
今天已難覓當年蹤跡。往日舊址之貌，也許只能
從老叔父（資深藝人）的腦海中略窺一二。

八和會館舊址在現今的黃沙海旁街，宅址分三部
分——總會會址、吉慶公所、分會會址。當時，
八和會館與吉慶公所之間只隔著一條青雲巷，八
個分堂中除慎和堂遷入吉慶公所外，其餘全部在
會館內。

八和會館總會址大門朝正海旁街，門兩旁有方形
石凳，門簷下掛有黑底金字橫匾，上書「八和會
館」字樣。內分三進，第一進是敞廳專作接待
用。經一天井登上幾級台階便到第二進主廳，進
門處掛有落款為「光緒二年建」的「會議廳」橫
匾。大廳為八和集會之用，廳內陳設酸枝台椅，
大堂中央掛有「忠義堂」豎匾。第三進分兩層，
與第二進連在一起，下面是總會委員和工作人員
開會辦公之地，樓上供有華光的神位，藝人們稱
之為華光樓。

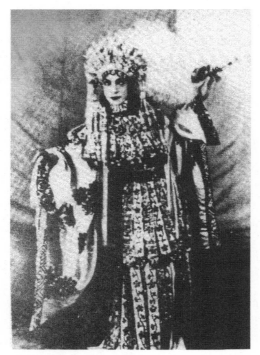

薛覺先飾演的楊貴妃

在一八九二年成立之初，八和會館把藝人按照行當和在班內職務分設八個堂：公腳、小生、總生、正生、大花面在兆和堂；二花面、六分在慶和堂；花旦、豔旦、頑笑旦在福和堂；丑角在新和堂；武生在永和堂；五軍虎及武打家在德和堂（後改鑾輿堂）；接戲賣戲的在慎和堂（後改為慎誠堂）；棚面音樂人員在普和堂（後改為普福堂）。這些堂都設有宿舍，供各班藝人散班後回廣州住宿。

一九二〇年代，八和會館已有近兩千名會員，也
只有會員才能到忠義堂開會。八和會員證的證書
封皮分藍紅兩種──住館內和在館內拜師學藝的
會員發藍色證書；凡向總會繳交十元零六角會費
的立即成為會員，發紅色證書。

佛山祖廟萬福台

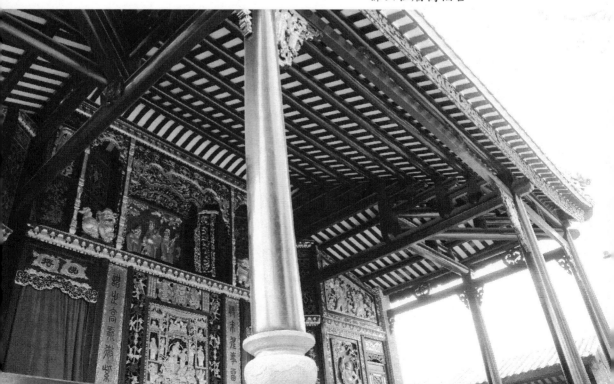

隨著粵劇在海外各地的流播，八和會館也隨著八
和子弟在外落地生根。現時，八和的分會遍布世
界十八個國家和地區，廣州恩寧路的廣東八和會
館則被海內外粵劇人士尊為母會。今天的廣東八
和會館，是一個非營利性的團體組織，運作資金
來源完全靠行內外熱心人士的鼎力資助，擔任會
館理事會的成員，也是義工性質，沒有任何報
酬。

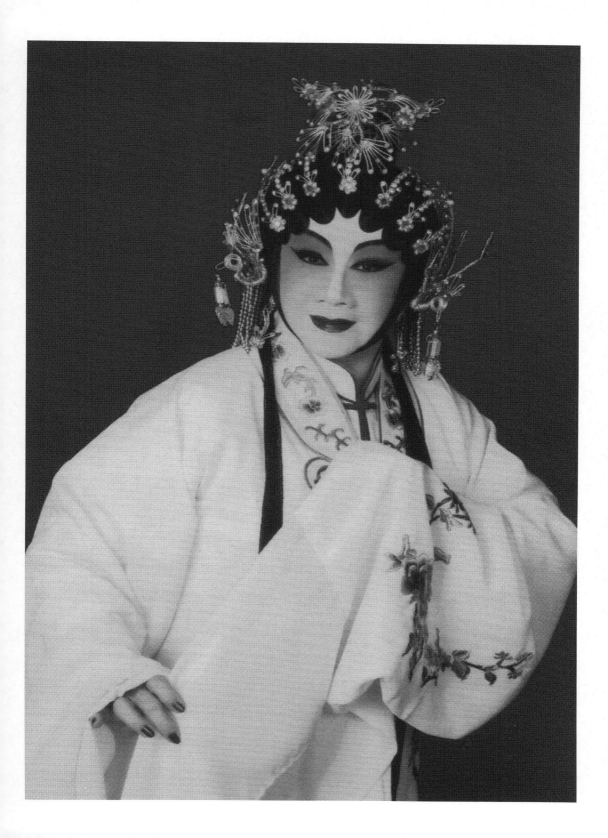

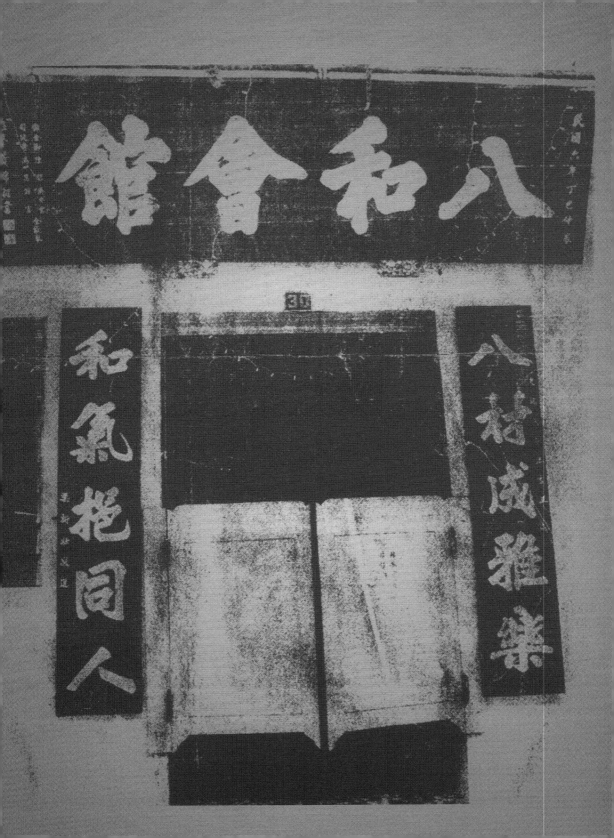

Actually Kuang Xinhua's footprints in life also represent the developmental orbit of modern Cantonese opera. He was a leader in reviving the opera, improving the skills, establishing the Bahe Music Association, and instructing other performers.

鄺新華與
「八和中興」

回顧鄺新華的人生足跡，實際上也是在追尋近代粵劇的發展軌跡。他復興粵劇、革新技藝、建立八和、領袖群倫，他是粵劇中興的領頭人。

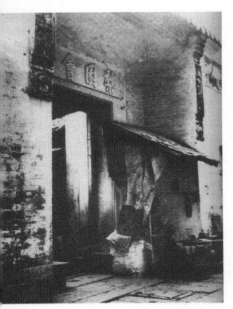

廣州梨園會館

八和會館是粵劇藝人的行會，從前稱為「瓊花會館」，當時設於佛山。因粵劇藝人李文茂帶領紅船弟子參加太平天國革命失敗，清政府遷怒於廣東梨園，下令解散粵班，禁演粵劇，屠殺藝人，焚毀佛山瓊花會館。據說，當時佛山一地伶人死者數以百計，血流成河，慘不忍睹。這官府一禁，便致使粵劇中斷了十幾年。

遭受迫害，走投無路的粵劇藝人們便無奈背井離鄉，有的漂洋過海，遠走南洋，有的則逃到西關的黃沙。那年月的黃沙一帶名副其實的肅殺荒涼，人稱「乞兒地」，可死裡逃生的一群粵劇藝人們哪管得了那麼多，只能像孤魂野鬼一樣，苦不堪言地在這塊「乞兒地」上行乞覓食，過著非人般屈辱悲慘的日子。

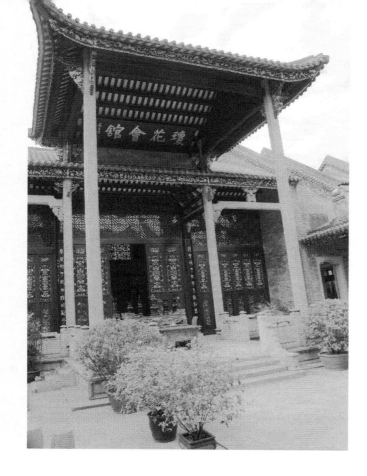

正當粵劇處於笛板飄零、弦斷音絕的危機之際，
粵劇藝人華保叔和藍桂叔借用了廣州十三行洋商
伍紫垣在廣州河南（現海珠區）溪峽的花園，創
辦了粵劇科班（粵劇教育機構）「慶上元」童子
班。兩位老叔父（粵劇界資深藝人）深感延續粵
劇命脈之責任重大，不但把身上技藝毫無保留地
傳授給學員，而且對學員要求非常嚴格。因此，
該班培育出了許多粵劇的俊彥之才，鄺新華就是
其中的佼佼者。

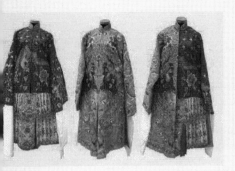

鄺新華，又名鄺殿卿，字敬偕，一八五〇年生於廣東開平一個藝人之家，從小過著苦難的生活。父親鄺明為粵劇大淨，曾支持李文茂起義。新華在慶上元童子班學藝，接受了藍桂叔和華保叔等老一輩藝人的教育，立下了復興粵劇之志。後落班演武生，同治年間已揚名。新華一心致力於爭取和維護粵劇藝人的生存條件和正當權益，並最終建立了粵劇行會組織——八和會館。

當時鄺新華利用藝人勾鼻章與廣州將軍瑞麟暫時的特殊關係，請他出面奏請清廷准予恢復粵劇行

鄺新華舞颱風采
（繪圖）

鄺新華進官署演唱《太白和番》，請求兩廣總督上報朝廷，取消對粵劇限制（馮曦繪）

業組織。瑞麟最終允許了鄺新華和勾鼻章的請求，取消對粵劇戲班的禁令。後在鄺新華、獨腳英等人的倡議下，又經總督府的批准，在黃沙買地，經十年的籌備，八和會館終於屹立在珠江的白鵝潭之濱。

十年籌備，也並非一帆風順；建立八和，是個艱苦的歷程。八和會館的建立，除居功奇偉的鄺新華外，不能不提到一位粵劇行外人——李從善。所謂「未有八和，先有吉慶」，早在咸豐年間，廣州商人李從善出於同情粵劇藝人遭受官府打壓的苦況，便將他在黃沙同吉大街的房屋作場地，

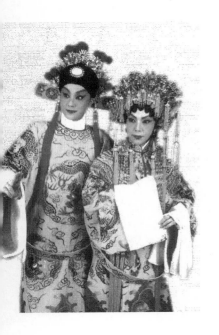

開設「吉慶公所」，供粵劇藝人聚會休憩活動之用。當八和會館被批准籌建後，李從善又把自己的一間房屋賣給米鋪，以賣屋所得款項，購置一塊面積較大的土地作建築會所之用。

地皮已在手，還差一間屋。當時粵劇一行，有在每年閏月休業的不成文習慣。那建設八和會館建築物所需費用，全是藝人利用休演時間進行義務演出的全部收入所得。再加上各班全年工資提出兩成，也歸為建造會所之用。此外，凡入會會員，每人需交「份金」白銀一兩；至於童子班的少年演員，也要求他們在師約期滿以後，分三年扣足他們的「閏月費」。就是這樣在全行的努力下，前後花費粵劇子弟十年的籌備時間，八和會館終於建成。

在為恢復粵劇戲行而奮鬥的同時，鄺新華亦致力於粵劇藝術的發展和提高。為開闊藝術視野，他

遊歷了上海、天津、北京、漢口等地，觀摩其他
劇種的演出，和同行交流藝術心得，切磋技藝。
他對粵劇藝術抱有開明的革新態度，並取得了顯
著的藝術成就。他特別欣賞京劇泰斗譚鑫培的唱
做藝術，並吸收京劇唱腔的精華，自創「戀檀
腔」，借鑑京劇以豐富粵劇表演藝術。據老叔父
（資深粵劇藝人）說，他曾潛心研究譚鑫培的表
演功架，並把其剛健開揚的北派武打，與自身平
實質樸的粵劇南派武功結合起來，以尋找一種更
為雄渾美觀的舞台表演效果。

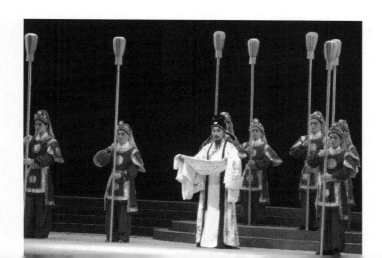

鄺新華演技精湛，擅演「白袍戲」，尤以「靴底功」見長。他塑造的蘇武、公孫衍等人物形象，都非常沉穩紮實、大方得體，有大臣賢宰的氣度。在《六國封相》中扮演公孫衍坐車時的「拗腰」、「拋須」、「曬靴底」功夫，被譽為「通行第一」。他在《蘇武牧羊》中，把蘇武羈留異鄉的憂感悲憤之情刻畫得入木三分，在「猩猩追舟」一場，他新創的「戀檀腔」，將與異邦妻子惜別之情表現得淋漓盡致。不僅唱做藝術造詣高超，新華的念白功夫也相當出色。《殺子報》一劇中，他設計的念白既多又好，開了粵劇注重念白之風。尤其他扮演的王大人為了微服訪案，扮演算命先生仿效「外江佬」説廣州話，南腔北調，滑稽突梯，風趣橫生。

辛亥革命前後，國外的勝利、百代、高亭等唱片公司前來遠東開拓市場，在廣東等沿海省份錄製戲曲唱片。但是，當時許多文化水平不高的藝人，謬傳唱曲灌片後，留聲機會把自己的嗓音攝

粵劇行當：文武生

進去，以後就會失聲（倒嗓），再也不能演戲唱曲了，因而都畏而遠之，不敢應聘。

為破除迷信觀念，鄺新華率先灌製了《甘露寺陳情》、《李密陳情》、《殺子報》等劇的唱片，在粵劇界也起了帶頭作用。在新華的帶動下，越來越多的粵劇藝人灌製了粵劇粵曲唱片，為粵劇唱腔廣泛流傳和保留，立下頭功。

鄺新華敢於破除粵劇舊戲班有關收徒授藝的一些陳規陋習。他因材施教，在舞台實踐中培育人

才，凡是被他認準的可造之才，便能得到他真心
誠意傳授技藝。當他認為某個青年演員具有某一
行當的天賦時，便指定他和自己合作演出，讓他
得到更多的舞台實踐機會。

一心發展粵劇事業的鄺新華熱心培養了許多出色
人才，後來成名的有武生公爺禧、公爺創、東坡
安、聲架悅、靚耀，花旦新靚卓、蘭花米，小生
太子卓、風情杞，女小生黃夢覺，丑生花仔言

等。鄺新華還建議在八和會館內設立八和學校，
免費招收窮藝人的子弟入學讀書，一改以往師徒
制的侷限，開創新的粵劇教育模式。

鄺新華用其一生之精力，創建粵劇歷史上的不朽
功勛，為粵劇的中興和發展創造了必要條件，從
而加速了粵劇從古樸、嚴謹、守成的民間藝術階
段，向新穎、靈活、開放的近現代城市劇場藝術
階段挺進的步伐。

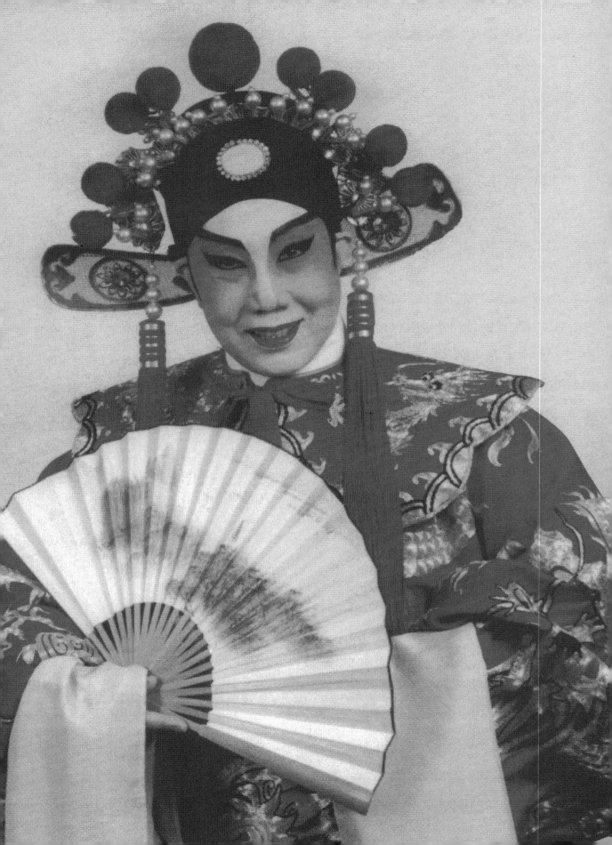

Cantonese opera is characterized by prominent locality and holds the audience with its eye-catching opera costumes, martial art interweaving truth with fiction, and combination of singing, speaking and "play-fighting".

地域特色
鮮明的表演

粵劇有著鮮明的地域色彩，其華麗悅目的戲服，虛虛實實的武功，唱念做打的招式……都讓台下的看客們欲罷不能。

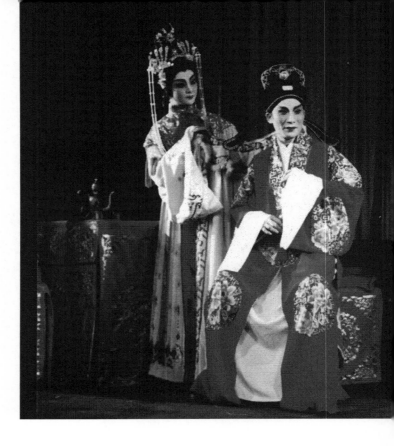

粵劇名伶周坤玲穿用的
密片女蟒

「戲」字從其文字組合上來看就是「虛戈」,既然「虛戈為戲」,那麼其藝術魅力就不言而喻了:就是在真真假假、虛虛實實之間讓人沉迷。正所謂:人生就是一場戲,虛戈相爭莫當真!

傳統粵劇在舞台表演方面,創造了許多具有濃烈地域人文特色的藝術表現形式和手段,還有很多與其他地方劇種不同的表演程式和技巧,使粵劇在戲曲藝苑中能夠獨樹一幟,並永保其藝術魅力。在總體發展過程中,粵劇長於兼容並蓄,不

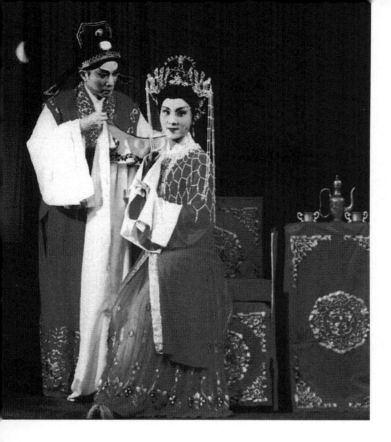

斷吸收鮮活的藝術形式和手段為己所用。在唱、
做、念、打、舞等方面都積澱了豐富而又獨特的
表演技能。

在基礎表演程式方面，傳統粵劇的基礎表演程
式，如「拉山」、「云手」等動作，都有自己的
特點，保留著古拙、剛勁的藝術風格。在長期舞
台藝術實踐中，前輩藝人創造了「大架」、「十
八羅漢架」、「五更架」、「鑼邊大滾花」、
「七鎚頭」等表演程式組合，經過不斷的篩選、

積澱和豐富，形成了鮮明的粵劇特點。隨著粵劇
與京劇等劇種的藝術交流漸多，粵劇以海納百川
的胸懷，不斷地吸收、借鑑、學習其他藝術形式
為己所用，形成駁雜、多彩、全面的程式特點。

在表演行當設置方面，粵劇最初是循湖廣漢
（劇）班的行當建制，設置了包括末、淨、生、
旦、丑、外、小、貼、夫、雜等「十大行當」。
後經歷過兩次演變，到一九二〇年代末，粵劇由
「十大行當」演變為「六柱制」，即以六位主要

　　早期的粵劇小生　　　　　早期的粵劇丑角　　　　　早期的粵劇旦角

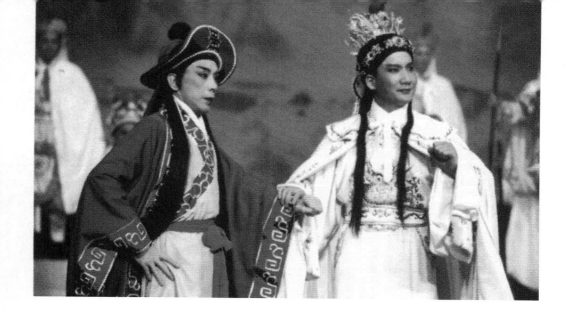

演員負責擔綱劇團所有演出劇目的主角，就如六
條樑柱支撐起劇團的演出。這六柱包括武生、文
武生、正印花旦、小生、第二花旦、丑生。

劇團在籌建組班時，就根據這六柱的編制去物色
主要演員。隨著演劇觀念和表演風格的轉變，粵
劇表演逐漸向程式性與個性化相結合的方向發
展，而作為類型性藝術特徵集中顯現的表演行當
設置，在實踐中不斷地整合、兼併；單純的程式
性技藝被創造性的表演所替代。

在武功技巧方面，粵劇把實用性和技擊性都十分
強的少林武功，搬到舞台上表演，以實用性武技
入戲，這在其他地方劇種中較為少見。相對於以
京劇為代表的，突出表演性和以身段美感為主的

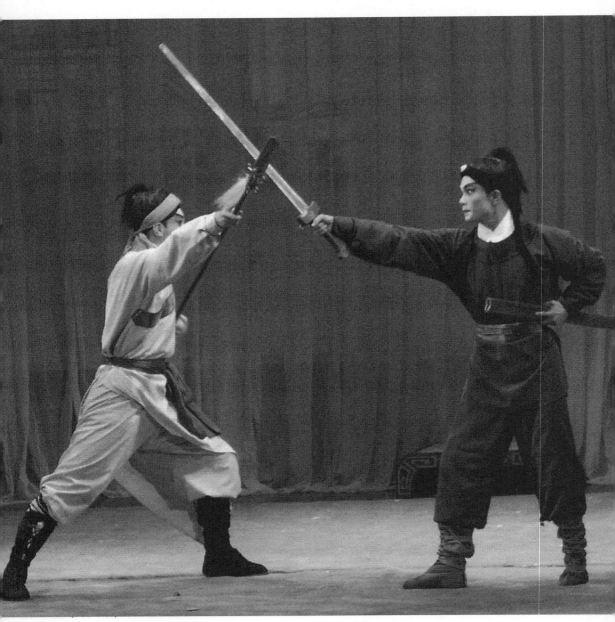

粵劇行當：武生

北派武打技巧，人們慣將傳統粵劇武戲技能稱為
南派武技。這是粵劇表演藝術的重要特徵。

在排場藝術方面，採取靈活性與規範性相結合的
做法。排場是傳統粵劇演出的主要藝術元素，它
是傳統粵劇舞台程式動作的有機組合。早期粵劇
「提綱戲」沒有完整規範的文字劇本，藝人只有
掌握大量排場，方能應付當時粵劇的演出。

傳統粵劇表演排場大致可分兩類：一類是一般性
的群體表演排場；另一類是設置具體戲劇情節需
要的特定表演排場。粵劇排場有固定、規範的表
演程式組合，有一定的表演特點，有具體的內容
指向，有能夠被其他戲套用、仿用、借用的普遍
的意義。當年的「提綱戲」往往就是由眾多的排
場連綴而成。在長期的舞台實踐中，排場藝術不
斷地有所創造、發展和豐富，也有部分遭到了淘
汰。

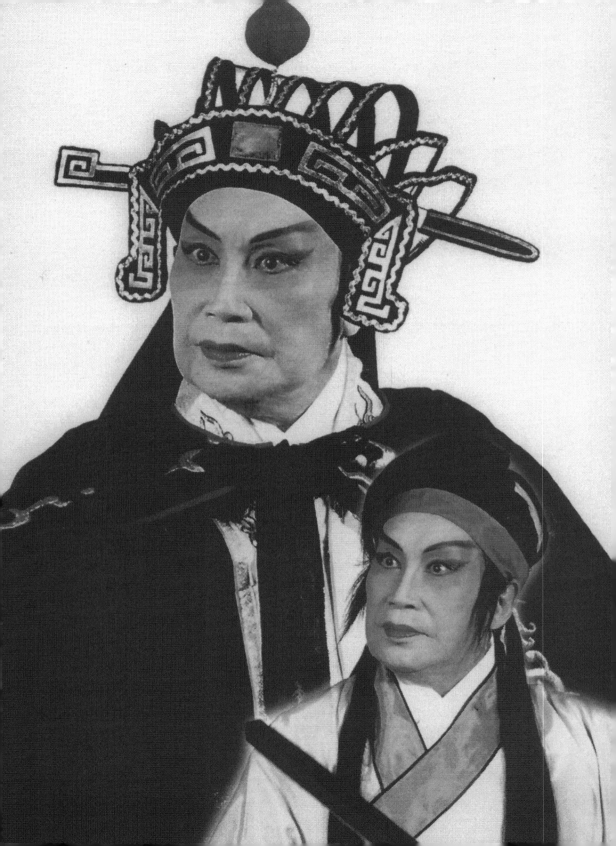

Like the somewhat "inarticulate, high-pitched, fresh and live" Chinese dialects in Lingnan, the speaking and music for voices in Cantonese opera also bears such imprints without exception, in particular the improved Cantonese opera music for voices and the spoken parts in Cantonese dialect.

兼容並蓄的
唱腔

如果說「生猛鮮活」是嶺南語言的重要特徵，那麼粵劇的道白與唱腔自然也要帶上這樣的烙印。特別是當它普遍採用廣州話道白和唱曲後，粵語特有的聲韻引起了粵劇唱腔的變革。

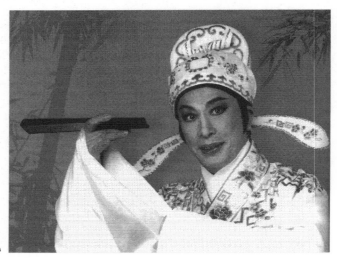

陳笑風

廣州話聲調低沉，尤其是它的陽平字比「戲棚官話」要低得多。由於廣州話的聲調，平聲字居多，構成了低音渾厚、鼻音較重、入聲強斷的語音特點。於是引起粵劇唱腔在發聲和行腔上的重大變化。改變過去小生及小武行當用假嗓（假聲）的唱法，而採用平喉（真聲）演唱，並把唱詞處理得更接近口語，力求精練、順達、清晰、悅耳。

粵劇在穩定了平喉的演唱基礎之後，又廣泛吸收、融合本地的民間說唱（龍舟、木魚、南音、粵謳、板眼、漁歌、鹹水歌以及其他山歌、民

歌）進到唱腔中來，並把一些民間音樂（包括廣
東音樂、小曲）也用來填詞演唱。粵劇中的「梆
子」、「二黃」、「牌子」和上述地方民間說
唱、民間音樂的自由穿插使用，使整個音樂布局
與結構比過去更靈活，更豐富多彩，旋律更顯優
美。粵劇音樂從而更雅俗共賞，其地方色彩更臻
濃厚。

《帝女花》中長平公主的戲服

在樂器方面，粵劇也有不同於其他地方戲的獨特
之處。首先，它有一些自己的特色樂器，如二
弦、竹提琴、高胡、椰胡、大笛、笛仔、長筒、
短筒、廣　、高邊鑼、文鑼等一直在樂隊中占主
導地位。其與眾不同的音色在劇中不同的場景和
唱腔的伴奏中輪換出現，也使之成為構成粵劇獨
特地方色彩的要素之一。

其次，粵劇音樂還大量吸收、借鑑、融化諸如外
地劇種的音樂、中國的民族音樂、各類歌曲的旋
律、西洋音樂等各種要素。早在十九世紀末，藝

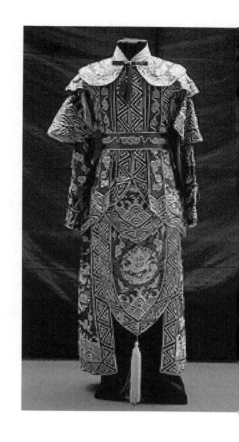

人酈新華就吸收了亂彈腔《陳姑趕船》的唱腔到粵劇中來。而一九二○年代，薛覺先就更是把京劇中的多種唱法運用到粵劇的唱腔之中。還有不少藝人根據戲劇情節的需要和觀眾的喜好，曾吸納過黃梅戲、越劇、漢劇、潮劇、秦腔等外地劇種的唱腔和音樂。

粵劇唱腔有板腔體、曲牌體和歌謠體之分。

板腔體是戲曲唱腔的兩大結構體式之一，全稱「板式變化體」。粵劇屬於以板腔體為主的地方戲曲劇種，它的主要唱腔的節拍形式稱為板式，根據戲劇情節的發展及人物思想感情的變化需要形成不同的板式組合，板腔體的劇種往往都有自己的基本板式──即相對穩定的格式。

一九三○年代覺先
聲劇團演出戲橋

曲牌體也是戲曲唱腔的兩大結構體式之一。粵劇的曲牌體唱腔主要是牌子。而牌子則是傳統填詞制譜用的曲調調名的統稱。古代詞曲創作，

原是「選詞配樂」，後來逐漸將其中動聽的曲調
篩選保留，依照原詞及曲調的格律填制新詞，這
些被保留的曲調仍多沿用原曲名稱，如【雁兒
落】、【水仙子】、【山坡羊】，遂成曲牌。

歌謠體是粵劇的一種板腔形式，是廣東民間歌謠
（又稱廣東民間說唱）的統稱。它包括龍舟、木
魚、南音、粵謳、板眼、芙蓉、鹹水歌等流傳於
廣東粵語地區的多種民間說唱形式。清末民初，
省、港、澳以及珠江三角洲地區興起歌壇（後發
展為廣東曲藝），當時的粵劇與歌壇相互吸收、

《花月影》

相互影響、相互促進。粵劇融合上述民間歌謠進
入唱腔中來,從而使粵劇唱腔更加豐富和發展,
更為俚俗化,更具地方特色。

歌謠體中的龍舟,流傳於廣東粵語地區,又稱龍
舟歌或龍洲歌,是以清唱為主、說白為輔,用小
鑼鼓伴奏,節拍較為自由的一種民間說唱形式。
過去,民間說唱藝人胸前掛著小鑼小鼓,或逐家
沿門,或在鄉渡艙裡,或在廣場、樹下,左手擎
起像一倒頭掃帚的木刻小龍舟,右手自敲小鑼小
鼓,或唱吉利頌詞,或唱長短故事。因演唱時以

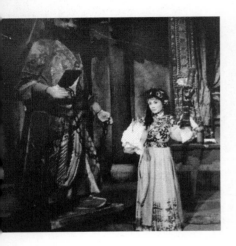

小龍船作為標誌，故稱之為「龍舟」。龍舟的唱腔被粵劇音樂所吸納，成為粵劇歌謠體唱腔的一種，常於其他板腔中穿插使用。粵劇舞台上的龍舟，只是吸收其曲調，取消小鑼鼓伴奏，作為純粹清唱的曲牌使用。

歌謠體中的木魚，流傳於粵中、粵西地區。木魚形成於明中葉，時稱木魚歌，也稱摸魚歌、沐浴歌。它是由佛教的寶卷與本地的民間歌謠相結合併發展演變成為一種屬於彈詞一類的吟誦體曲種，內容多來自佛教寶卷和佛經故事。從清代至民國初期盛行。明末以來，不少文人參與木魚創作，唱本題材有了很大發展。

歌謠體中的南音，發源於廣州，主要流行在珠江三角洲及香港、澳門等一帶的都邑城鎮。南音是在本地的木魚歌和龍舟歌的基礎上，借鑑吸收了南詞和彈詞的特點，經文人的加工逐漸創造出來的曲種。南音約孕育產生在清代乾隆、嘉慶年

間，形成之初沒有專名。到了道光初期，葉瑞伯
的《客途秋恨》問世後，南音才進入成熟的發展
時期。

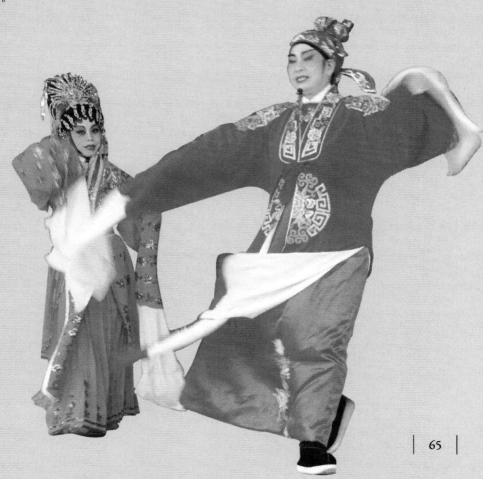

Early Cantonese opera troupes were already popular in the Cantonese speaking regions of the province, each displaying its opera performance art in a distinctive style on the stage.

早期的戲班
與戲台

早期的粵劇戲班活躍於廣東
粵語地區，各具特色，其獨
特的戲台也成為各自戲劇魅
力的一部分，承載不同的表
演風格。

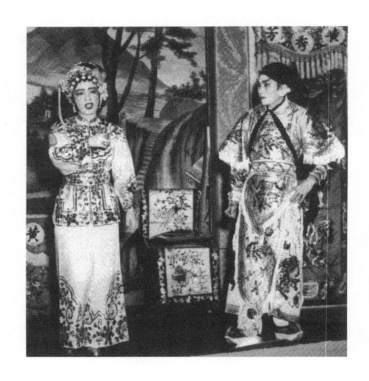

粵劇戲班早期稱為「土班」、「本地班」。清初便有唱「廣腔」的「土班」在廣州地區演出。本地班後來分為「廣府班」與「過山班」，如清道光末年活動於廣東下四府的得德聲班（過山班），咸豐初年活動於佛山、廣州的鳳凰儀班（廣府班）。清末以後，「省港大班」開始出現，逐步崛起，其中比較著名的有人壽年、祝康年、祝華年等。

廣州府建於明、清時期，簡稱廣府。廣府班由廣
府人組織，主要活動於廣州和珠江三角洲一帶，
是貨真價實的本地戲班。晚清集中在廣州的廣府
大班有三十六班之多，其他活躍在四鄉的中小型
班更多。如清同治年間本地班行會組織吉慶公
所，已有第一班普豐年、第二班周天樂、第三班
堯天樂，以及普天樂、丹山鳳等一批著名戲班，
它們已能在廣州進入官署的「上房」演唱。

已有一百多年歷
史的馬來西亞華
人粵劇社團——
霹靂慈善社

香港歷史博物館的粵劇戲棚場景

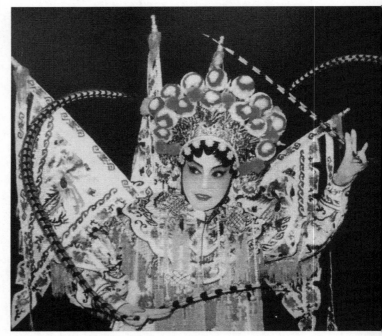

粵劇行當：刀馬旦

清末，廣府班在藝術上已有較大的變化發展，演
出了《寒宮取笑》、《陳姑自盡》、《山東響
馬》、《梁天來》等有地方特色的劇目。演唱聲
腔已將梆子、二黃兩種唱腔混合使用，仍以戲棚
官話唱念為主，但開始採用廣州方言，逐步吸收
少量的木魚、粵謳等民間說唱入曲。表演上注重
武生、小武主演的正本戲，由小生、花旦串演的
劇目日益增多。

省港班是指從清末至二十世紀三四十年代，以在
省城（廣州）、香港、澳門等城市演出為主，名
角比較集中、規模較大的戲班。如成立於清光緒
後期有「省港第一班」之稱的人壽年班，以及祝
華年、祝康年和民國時期的梨園樂、新中華、環
球樂、大羅天等戲班；後期影響較大的有薛覺先
領銜的覺先聲劇團和馬師曾領銜的太平劇團等。
觀眾主要是市民階層、富商豪紳以至達官貴人。

省港班從戲班組織到演出劇目、音樂唱腔、表
演、舞台美術等都有了很大的變革。除了演出傳
統劇目外，還多演新編劇目，題材廣泛。小生唱
腔使用平喉，並逐步以廣州方言唱白，伴奏樂隊
引進小提琴、薩克斯等西洋樂器。演出逐漸側重
生旦戲，演員結構由原來的行當制變化為台柱
制，每班設六大台柱。省港班的出現和崛起，標
誌著粵劇的發展進入一個新的階段。

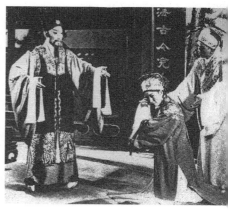

一九五〇年代，馬師曾
（左）、紅線女（中）、李
飛龍（右）主演《搜書院》

過山班是活動於廣大農村、山區、鄉鎮的戲班，
包括粵西的「下四府班」、「陽江班」，粵東的

73

「惠州班」，粵北的「北路班」。過去由於交通不發達，這些戲班長期在某一地區演出，很少與外地戲班、藝人進行交流，演出多是古老的傳統劇目，保存了較多古樸嚴謹的傳統藝術。又因流動性大，道路崎嶇，交通不便，其演出裝備較為簡易。粵西、粵東、粵北的戲班由於活動地區不同，其演出特點、舞颱風貌也有所差異。

下四府班是過山班中影響最大的戲班，組建和活動於粵西「下四府」（即高州府、雷州府、廉州府、瓊州府）。下四府班每年秋季籌備組班，以便趕上秋收後的醮期及其後春季的年例戲、神誕戲演出。戲班人數一般約五十人，大多由一個或多個家庭組成的家庭班，或是一群志同道合講究江湖義氣的兄弟組成的「兄弟班」（又叫眾人班）。如清道光至光緒年間先後由武生星、大牛

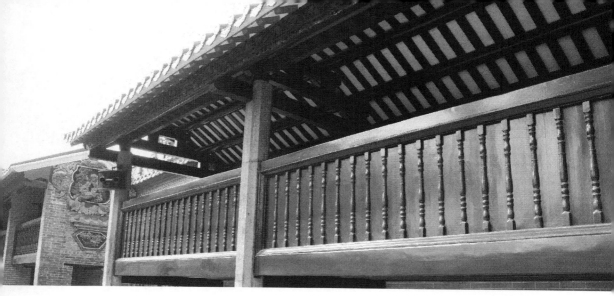

德為班主的得德聲班，就是典型的家庭班，其各
個主要行當的主要演員均由家庭成員擔任。

戲班為班主制，班主要對全班的演出業務及經
濟、生活負責。戲班還設忠義堂作為主持公道，
仲裁糾紛，執行班規的地方，戲班每到一處，以
住地中間廳堂作為忠義堂，對破壞班規、做了壞
事者執行處罰，以儆效尤。

酬神演戲是下四府班生存發展的基礎，下四府班
的主要演出活動就是演神功戲。每逢神誕、節
慶、年例，許多鄉村都搭建戲棚請戲班演出，尤
其是每年春節農曆正月初一至十五元宵，各村競
相演戲，形成了「春班」的演出習俗，至今仍十
分興旺。下四府班特別注重形體動作表演，多演
以武生、小武為主的傳統劇目，唱戲棚官話，保

在羊城國際粵劇節上演的《蓮花仙子詞皇帝》

留了較多的粵劇傳統表演排場藝術和南派傳統表演技藝。

而神廟戲台則是下四府班的主要場所了。其中規模和知名度較大的可算是新會關帝廟石戲台、佛山祖廟萬福台、廉江橫山圩古戲台和雷州鎮海庵戲台了。

新會關帝廟石戲台位於江門市新會區會城平安路關帝廟（現城東小學內）。建於一五九七年，一七六○年重修。關帝廟建有月形水池及牌坊，顯

示該廟的高貴。戲台是關帝廟的配套建築物，建
在關帝廟前的中軸線上，戲台朝向關帝廟，有可
容五百觀眾的開闊地。

每年農曆五月初五關帝誕均有演戲，以粵劇演出
為主。該石戲台作為演出場所，見證了新會當年
演戲之盛況。清乾隆初任新會知縣的王植所著
《論禁糾錢演戲以省靡費》一文有「鑼鼓之聲，
無日不聞，沖僻之巷，無地不有」等有關新會城
內演戲之文字記載。該戲台現仍保存。

名聲遠播的佛山祖廟萬福台坐落在佛山城區祖廟路祖廟內的靈應牌樓南邊。佛山祖廟原名北帝廟，始建於北宋元豐年間，後經多次重修擴建。新中國成立後，萬福台作為文物保護起來。二十世紀末，重新在此演出粵劇粵曲和民族音樂，或作為推介粵劇粵曲之講台，許多名伶、唱家紛紛登台獻藝。現仍保存完好。

萬福台是木石結構，前台有六根坤甸柱子頂著卷篷歇山頂上蓋，水腰瓦面，四戧背脊（俗稱臂脊），四簷飛翹如翼，簷脊雕飾龍獅瑞獸，簷角各懸銅鐘。前簷之下嵌有木雕封簷板，上雕戲曲人物及紋飾。台口高二點〇七米，寬十三米，前後台進深十一點八米（其中前台進深5.8米），三面敞開。舞台設計側重高音共鳴的功效，樂隊排列在舞台中央後方，以適應當時武打戲為主的演出，起到「鳴金吹角」的效果。

前後台用鏤花貼金木雕屏風分隔而成，前台前面

四根柱子頂端鏤花，中間兩根柱子距離約七米。
台前兩根柱子原刻楹聯「頃刻馳驅千里外，古今
事業一宵中」，今不存。現有篆書對聯「傳來往
事留金鑑，譜出高歌徹紫霄」刻在兩根柱子之
上。間隔前後台的木雕屏風分為上下兩層，上層
雕有福祿壽三星拱照，兩旁為麒麟、日月神，中
刻「萬福台」三個燙金大字。

青年關德興，英氣逼人

舞台前方是用長條白石板鋪設的寬闊廣場，供一
般民眾看戲之用；原有一座十六柱的亭閣，一九
一九年被颶風吹倒。舞台前的兩旁有兩層長廊，
上層為達官顯宦的「看廂」，下層為平民歇息及
攤販擺賣所在。

廉江橫山圩古戲台是典型的粵西古戲台，位於現
廉江市橫山鎮中心小學校園內。占地一百五十平
方米，建築面積九十平方米。始建於清乾隆年
間，清道光至民國時期曾多次維修。戲台坐北向
南，用磚泥構築，台高八米，寬八米，深十米。

《范蠡獻西施》

檯面設四根六角菱形石柱，欄杆高約四米。戲台
分前、後台，左右有廂房，台前空地可容納二三
千觀眾。過去每逢神誕或祭祀活動及節慶等，有
粵劇班或雷歌班、木偶班演出。該戲台現仍保
存，但已棄置不用。

雷州鎮海庵戲台位於雷州市韶山村鎮海庵前。為
青磚木石結構，亭閣式建築，廡殿頂，四周隔設
石柱，台平面方形。面積七十平方米，高四米，
寬七米，深八米。右側出場門和左側入場門之頂

端分別刻有「龍吟」、「虎嘯」字樣。後台設有
化妝和放戲箱的地方。據說當年該地常有閩粵商
船靠泊，此台既演外江戲，又演廣東大戲和雷
歌，是當時雷州演戲最多的戲台之一。該台現仍
保存完好。

作為戲劇載體的戲台，可算是戲劇魅力不可忽視
的一部分，在沒有專業戲院的時代，它們使粵劇
表演具有了不同風格的表現形式，它們為粵劇所
用，同時也因粵劇為它們本身帶來了名氣，時至
今日仍為人津津樂道。

ven without watching the performances, one may imagine the popularity of the theatre from the delicately embroidered and colorful curtain, the red silk decorative hanging, the flowing tassel ornament, and the dazzling stage lights.

廣府戲院
今何在

紅綢作幔，流蘇飄垂，配上
精工繡制、色彩繽紛的簾
幕，炫目的燈影，無須唱
做，就已使人生出恍惚之
感，代入情境之中了。

斗轉星移，物是人非。那些曾讓戲迷們流連忘返、心馳神往之地如今還在嗎？

神廟戲台──南海神廟

廣州南海神廟戲台位於廣州市黃埔區廟頭村，古屬扶胥鎮。南海神廟建於隋開皇年間，又稱波羅廟，是歷代祭祀南海神的場所，屹立於當時寬闊的珠江之畔。戲台築於江邊，台基以麻石（花崗

南海神廟

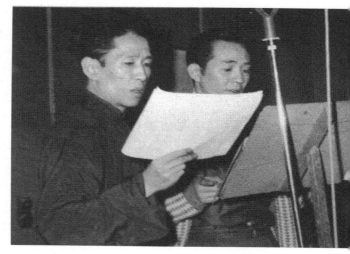

何非凡與新馬師曾在
錄制《恨嫁》

石）壘砌，高二米，寬十二米，深四點三米，演
出時兩側加搭副台。清光緒年間編印的供粵劇紅
船戲班聯繫演出使用的《廣東境內水陸交通大
全》記載了這個演出點。民國初年，尚有人壽年
等粵劇戲班曾在此演出。一九二五年前後戲台被
毀棄。

茶園戲園──慶春園

清道光年間，廣州市開了一間慶春園，是廣州首
家茶園式戲園。嗣後，相繼出現怡園、錦園、慶
豐園、聽春園等，後都毀於戰火。

慶春園是一間別具特色的演出場所，位於廣州市
吉祥路地段，一八四〇年，由江南人史某仿照北
京茶園的形式創建。設有地台可以演唱，但不收
門票，只收茶資，人們邊飲茶邊看戲，既是戲園

85

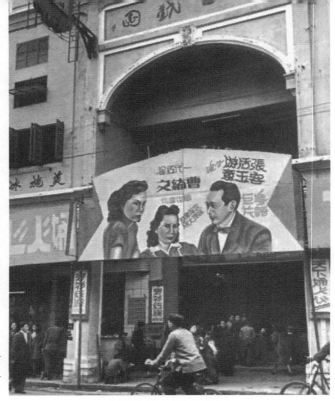

電影對粵劇衝擊
甚大，戲院都改
放電影了

又是茶園，生意甚為興隆。也為當時粵劇名伶獻
藝競技之所。其時探花李文田，為該園撰書一聯
云「東山絲竹，南海衣冠」。一八五七年第二次
鴉片戰爭爆發後，英法聯軍侵占廣州，戲園被
毀。

名噪一時的四大戲院

同建於光緒年間的廣慶、河南、海珠及後來建成
的南關樂善戲院，時稱「廣州四大戲院」。

位於廣州多寶路昌華大街的廣慶戲院，是廣州市
第一間對外售票公演的戲院。一八八九年由劉學

洵在其居所劉園附近興建，它環境幽美，水陸交
通方便，戲院內有電燈照明，座位分籐椅和木椅
兩種。戲院建成後，首台戲由德財貴班演出粵
劇，其時票價為男界白銀八分、四分，女界白銀
一錢二分、四分。常在此演出除了粵劇班外還有
外來劇種戲班。但戲院開業一年左右即關閉。

知名度頗高的廣州河南戲院前身為大觀園戲院。
位於廣州市南華中路二百九十三號現光明大戲院
址。一八九八年，由廣州的潘、盧、伍、葉四家
富商投資興建，稱大觀園戲院。一九○二年，因
其地址在珠江南岸，遂改名河南戲院。

廣西南寧市粵劇
團表演的《月到
中秋》

一九九〇年羊城國際粵劇節海內外演員聯合首演《六國大封相》

院內設有固定的觀眾座位，票價分別為三分六（五分）、一角、兩角三種。戲院地處珠江之濱，粵劇紅船班常在此演出，紅船可以直泊在戲院後門。李雪芳也曾以《仕林祭塔》一戲在該院義演募捐。由於戲院常聘請有名的粵劇戲班演出，很受市民歡迎。日軍侵占廣州時期，河南戲院因年久失修，傾圮荒廢。

聞名遐邇的廣州海珠大戲院位於廣州市長堤大馬路，處於商店林立、遊人密集的珠江邊。戲院始

建於一九〇二年，原名同慶戲院，院內設有座位
約六百個。一九〇四年，由於轉換經營者，同慶
戲院改名為海珠大戲院。

一九二六年，戲院進行改建，改建後的戲院面積
為二千七百多平方米，有三層樓的觀眾廳，設有
座位二千〇五個，為廣州戲院之冠，且其建築結
構、布局和設施頗具特色。它的中央頂部是一個
倒鍋形狀的鋼筋混凝土結構。全部座位是可以移
動的，座位和票價分五等。前座為海珠位，行數

海珠大戲院

按「天地玄黃」排列，座位序號則按數字編排；二樓前設前廂、包廂（設座位六個，有編號），東西兩邊為木座椅，按「花好月圓人壽」排列；三樓為共和位，屬五等座，不加編號，但劃分東西兩邊，男女觀眾分開就座（後來取消這一規例，並可自由選位入座）；舞台正面上方，鑲嵌有「二龍爭珠」彩色圖案；門口和戲院的正面裝置著「海珠大舞台」霓虹光管招牌。其時戲院以演粵劇為主，演出台期為七天，每台演出十三場

大戲台

（日場6場，夜場7場），星期日日場為軍警招待
專場。當年有名的戲班、劇團都力爭到該院演出
開台戲。

中華人民共和國成立後，政府文化部門多次對劇
場進行改造。現全院建築面積達四千平方米，有
容納八百六十人的觀眾廳，還有錄像投影室、舞
廳、咖啡廳、電子遊戲室等，是一家較完善的綜
合經營文娛場所，為廣州市政府首批公佈的重點
老字號之一。

Because of various changes in the world over time, the early "Red Ship" troupe of Cantonese opera failed to play completely its own historical role and gradually quit its early mobile stages.

在電光燈影中
華麗轉身

時光荏苒，世事流轉，最初的紅船已不足以承載粵劇完成自己的歷史角色，原來周游漂泊的演出模式也要漸漸退出江湖了。

一九九〇年代，旅
法粵劇社團在巴黎
參加春節巡行

隨著城市規模日益擴大，洋樓林立，戲院增多，
粵劇的表演風格自然要順應而改進。

一些大型戲班開始只在設備完好的城市戲院中演
出，不再下鄉。這些大班雖也常到東南亞和美洲
等地巡演，但以在省港澳等城市演出為主，且名
角比較集中、規模較大，觀眾多為市民階層，粵
劇史上稱之為「省港班」，亦稱「省港大班」。

粵劇戲班也出現了人壽年、周豐年、祝華年等一
批以在廣州、香港、澳門、佛山等地戲院演出為
主的省港大班。民國以後，珠江三角洲和西、
北、東江的一些中心城鎮也陸續建成規模不一的

戲院。這標誌著粵劇已經進入劇場演出年代，也標誌著有別於過去的新的粵劇藝術風格正逐漸形成。

粵劇戲班本就出身貧寒，原來多在廣場的廟台、草台、戲棚等草根民眾聚集的場所中演出。在廣場演出，場所空曠、遼闊，觀眾擁擠、喧鬧。演出時，務必要用大鑼大鼓才有氣氛，演員演唱聲音要高亢，身段動作幅度要大才能使觀眾聽得到，看得清。粵劇那火爆激越的風格，正是在這種環境下形成的。

進入劇場以後，情況發生了翻天覆地的變化。原來質樸、粗獷的風格漸淡，精巧、華麗的色彩漸濃。鑼鼓的音量要收小了，只因劇場中配備了音響；演員演唱的調門可以大大降低，表演的身段動作也可以更細膩、纖巧，在劇場中不需要擔心觀眾聽不清、看不真切。於是，劇團上演生旦文戲漸多，小武、二花面的武戲漸少；武戲少了，

95

很多行當也被邊緣化了，從原來的「十大行當制」變化為武生、文武生、正印花旦、二幫花旦、小生、丑生的「六大台柱制」。

由於廣州城內已經通電，劇場的舞台條件可以使用燈光、布景技術，如太平戲院內便設置了旋轉舞台；粵劇佈景就從軟景到硬景，平面佈景到立體佈景、機關佈景；燈光從白光照明到使用彩色燈、聚光燈、旋轉燈、幻燈、「宇宙燈」。

新鮮的人事，總能吸引觀眾的目光。此階段的變革，使粵劇向地方化、大眾化、現代化跨前了一大步。省港班的出現，適應了現代城市觀眾的要求，接受西方戲劇現實主義觀念的影響，吸收運用話劇、電影等所長，競編新劇，帶動了粵劇在編劇、音樂、表演和舞台美術等方面一系列的革新。

省港班上演的不僅有傳統劇目，而且有大量的新

加拿大卑詩省省督觀看
白雪梅粵劇藝術學院演
出後到後台探班

編劇目，題材涵蓋廣泛，古今中外，無所不包。
表演吸收運用京劇的武打和做功，也借鑑話劇、
電影生活化的表演方法。唱腔改假聲為真聲演唱
的平喉，基本上使用廣州方言演出。聲腔結構變
為板腔、曲牌聯綴，在原來的高、昆、梆、黃基
礎上，吸收了本地的民間說唱，又吸收了大量小
曲，還把廣東音樂填詞演唱，粵劇的曲調大為豐
富，並增加了西洋樂器伴奏。化妝借鑑京劇、電
影，學習京劇的臉譜。舞台美術學習話劇技巧技
術，傾向於寫實化。

在變革過程中，各大戲班、各大老倌都翻新出
奇，爭妍鬥麗，莊諧文武，各擅勝場，逐漸形成

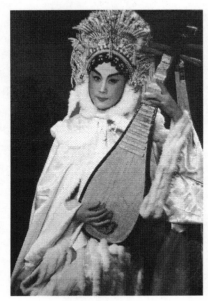

紅線女飾演昭君

了薛（覺先）、馬（師曾）、桂（名揚）、廖（俠懷）、白（駒榮）等粵劇藝術流派。世上的人和事，都不可能一成不變，總需要不斷向前，尋求未來。粵劇藝術也一樣，在新的社會環境下，不斷變化，尋找著藝術的新生。

省港班的興起，進入劇場演出、觀眾審美趣味的改變……粵劇的變革，大破大立地進行著。把握機遇，便能贏得觀眾，粵劇在複雜多變的社會環境下，頑強生存著。直到有聲電影出現後，粵劇又面臨著新的挑戰。

一九三〇年代初，廣州、香港的電影院競相添置
設備，改放有聲電影，電影院營業額大增，而粵
劇演出市場則受到極大的衝擊。一九三四年，就
廣州一地就有二十一家電影院，總座位數已逾兩
萬，各影院一般每天放映日、夜各兩場。

反觀粵劇，全線告急。一九三三年廣州市內上演
粵劇的只有十個劇場，總座位數大概只及電影院
的一半，況粵劇只有日、夜各一場。自進入一九
三〇年代起，演出粵劇的戲院常因營業不佳而歇

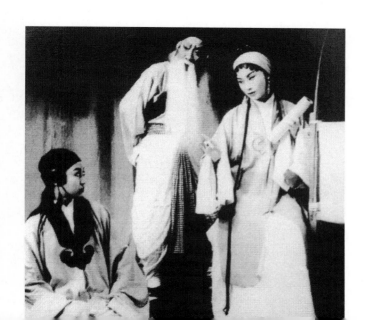

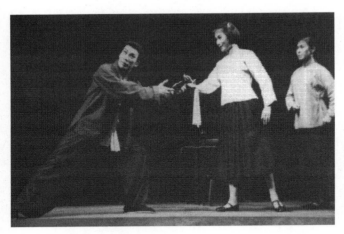

一九六〇年代，羅品超（左）、紅線女（中）、鄭培英（右）主演《山鄉風雲》

業，一些戲院開始兼放電影。粵劇觀眾人數和收入實在無法與電影相比。就一九三三年廣州本地的營業額總收入計算，電影比粵劇高百分之一百六十，打破了過去粵劇收入比電影收入多的優勢。

觀眾有了便宜且花樣繁多的電影，覺得看粵劇冗長而昂貴。此時，看電影是城市的文化時尚，儘管自進入戲院以來，粵劇就已經出現變革，但腳步終是趕不上了。

一九三〇年代的粵劇，已是今非昔比。固然，粵劇在與電影的競爭中，生出變革的動力，但仍不

是出於藝術的自覺，更多是出於經濟的考慮。當
時的粵劇，無論戲班或戲院，都在不同程度上受
到商業資本的控制，粵劇因此帶有濃厚的商業氣
息，粵劇事業本身的改革不能不從商業競爭的角
度出發，這是無可諱言的。

廣州百樂門戲院
（後為新新戲
院）

The slightly revived Cantonese opera "walked" straight with the movie, for which the opera suffered a dilemma. Should the art resign itself to the 「overtaking」 of the movie?

「亦伶亦星」
闖出一片天

剛剛在電光燈影中獲得新生
的粵劇，一轉身卻與電影撞
個正著，粵劇遭遇到前所未
有的困局，難道就此認命？

粵劇，這種出身草根的藝術偏偏不那麼容易被打敗，因為貼近土地生長的植物，生命力往往也最頑強。

以往通過自身變革吸引觀眾的做法，顯然已不足以自救。這時粵語電影業剛剛興起，正急需人力資源和創作素材，粵劇演員和粵劇劇目成為電影業最為便捷的資源。逆境下的粵劇與嗷嗷待哺的粵語電影一拍即合，粵劇演員從影走「亦伶亦星」的道路，粵劇劇目改編搬上銀幕成為粵劇電影，達到「影劇互動」。

真是「一家便宜兩家著」，粵劇和電影之間就這樣達成了合作協議。粵劇演員演出的電影，理所當然具備粵劇的元素，也會露幾手他們的看家本領，更何況電影投資者早就看中了他們舞台表演的票房號召力，哪肯輕易錯過。粵劇紅伶都有自己的首本戲，把這些好戲搬上銀幕，順手拈來，不僅節約了製作成本，還保證了粵語電影的票房收入。

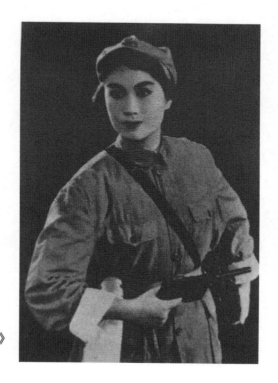

紅線女在《山鄉風雲》
中的扮相

一九三五到一九三六年間廣州公映的粵語電影
中，多半都有粵劇演員的加盟，可見粵劇演員從
影者規模之大。按照一九三一年二月一日的廣州
《伶星》雜誌第一期上的說法，如果一名演員，
既演粵劇，又拍電影，便可稱為「亦伶亦星」。
「亦伶亦星」已經不是個別現象。另一方面，由
於電影在內容題材上的廣泛多樣，是粵劇舞台演
出劇目題材所無法比擬的。

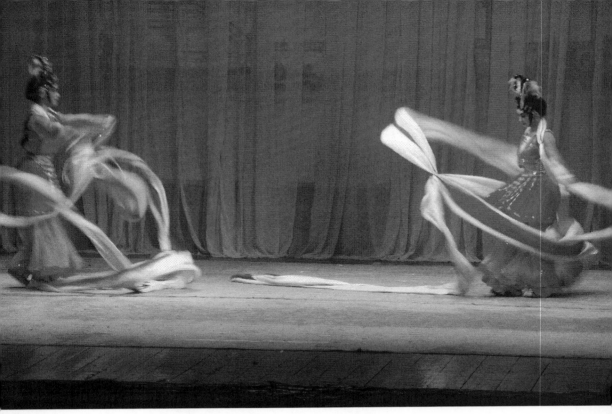

粵劇舞美

一九三〇年代初，為了與有聲電影抗衡，粵劇新編劇目大量出現，粵劇編劇人數激增到六十多人。這些新編劇目數量龐雜，大多是借用民間故事或杜撰的古裝戲，還有一些劇目是有意與電影唱對台戲，把一些當時流行的外國戲劇、電影改編為粵劇。把外國戲劇和電影改為粵劇的做法，對豐富粵劇劇目，爭取觀眾回到戲院、關注粵劇舞台，不失為一種實用的策略。

電影興起之後，從影最早的粵劇藝人，恐怕要算薛覺先了，一九二六年他便用「章非」的化名在上海拍片。一九三四年六月以前，「在玻璃棚下求生活」的，已有白玉堂、謝醒儂、葉弗弱等，參與拍攝了《良心》、《裂痕》、《摩登淚》等影片。一九三四年六月以後，粵劇衰落更甚，在此逆境下，粵劇藝人們只能積極應對，從影的粵劇藝人更多，拍片更多。早期粵語電影的人力資源，最主要是大批粵劇演員。「亦伶亦星」預示了演員因素在粵劇電影發展過程中的主導作用，也為當時的粵劇演員開拓了新的演藝空間。

此外，粵劇界人才向電影界轉移，電影大量吸收粵劇的演員、編劇、音樂、美工、武師等。從一九三〇年代起，粵劇的舞台對打、角色反串等演出模式，都對粵語電影影響深遠。粵劇與電影從劇目到創作人員都有密切的滲透。粵劇，一邊在舞台上繼續著唱做念打，一邊也在銀幕上找到了另一種新生。

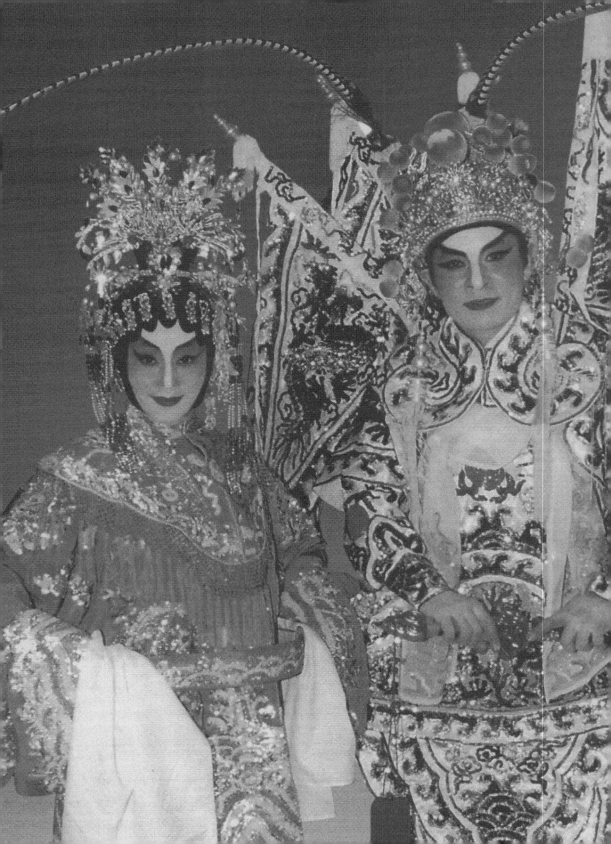

Over its long history, all the five major schools of Cantonese opera which were mainly represented by two competitive opera masters surnamed Xue and Ma disappeared quietly along with clouds and mist, leaving only the unforgettable memory of the brilliant years of the opera.

五大流派
撐起的粵劇天空

在歷史消逝的時光裡,粵劇五大流派也好,薛馬爭雄也好,正悄然幻化雲煙,留下的便只有那段爭輝歲月的不朽記憶。

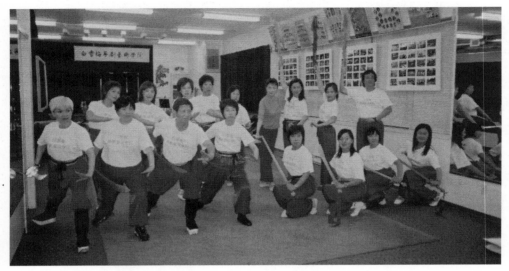

加拿大溫哥華的
粵劇藝術學院

斗轉星移，物是人非。昔日繁華的西關，往日熱
鬧的粵劇，如今只剩下幾聲零落的鼓點，數支蕭
瑟的小調，西關逢源大街的老屋內，幾位老者正
回憶著孩提時的美好，尚期待以微薄之力振興粵
劇。

然而，在現代廣州熙來攘往的人海中、在鱗次櫛
比的城市森林中，他們的努力是那樣的飄搖無助
和微不足道。粵劇以最流行、最時尚的姿態，暢
行廣州街頭的年代已經變為淡去的印記。

薛覺先題詞

在二十一世紀的今天，在人們為粵劇的振興與繁榮鼓與呼的當下，追憶粵劇名伶就真的別有一番滋味。

「薛馬桂廖白」，號稱粵劇五大流派。一九四〇年代，薛覺先、馬師曾、桂名揚、廖俠懷、白駒榮五位粵劇藝人，就在這大時代的變革中脫穎而出，形成了各具個人風格的表演藝術流派。他們譽滿省港澳，在東南亞、美洲的華僑聚居地及上海、天津、雲南等地也獲盛譽。他們汲取兄弟劇種的藝術精華，在傳統技藝基礎上各有創新，令粵劇藝術上了一個新高峰。五大流派中，又以薛、馬二人的影響最大，以致於粵劇史上習慣把二十世紀三四十年代的大變革階段稱為「薛馬爭雄」時期。

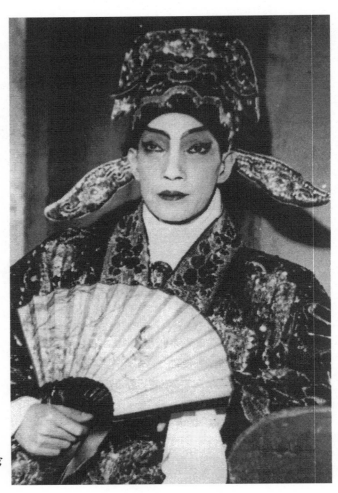

粵劇萬能老倌
薛覺先

萬能泰斗──薛覺先

薛覺先（1904–1956），原名作梅，學名鑾梅，
字平愷，廣東順德人，生於香港，粵劇界的「萬
能泰斗」、「一代宗師」。如今，其身雖早歿，
但廣為流傳的薛腔依然在廣東的市井巷陌中悠

遊，他前世今生的傳奇也一直沒有被飽經滄桑的
老戲迷所遺忘。半個多世紀以前，薛覺先到底演
繹出怎樣的輝煌？

七十多年前，薛覺先憑藉著允文允武、兼有南
北、生旦皆擅、亦莊亦諧的「萬能老倌」姿態，
橫空出世，成為南粵炙手可熱的粵劇巨擘和璀璨
奪目的電影明星。多少戲迷為之痴迷顧盼，多少
女子為之魂牽夢繞，多少後生以之為終身偶像。

薛覺先技藝全面，戲路寬廣。早年學丑，後以文
武生成名，又能反串旦角。但以扮演風流儒雅、
瀟灑俊逸的小生最享盛譽。一生主演過五百多出
戲，代表作有《三伯爵》、《白金龍》、《姑緣
嫂劫》、《西施》、《王昭君》、《胡不歸》、
《寶玉哭靈》等。

薛覺先一生對粵劇藝術勇於創新，他在一九三〇
年代所著的《南遊旨趣》一文主張「合南北劇為

一家，綜中西劇為全體」。在藝術實踐中，善於
吸收京劇、電影等藝術的長處，借鑑其他藝術品
種的服裝、化妝、布景和音樂伴奏，對於豐富粵
劇藝術，提高唱、做、念、打水平以及淨化舞
台、改革劇場陋習都作出了貢獻。在與馬師曾進
行藝術競爭的時候，為了爭得票房，他對粵劇舊
習進行了一系列的改革。其中有禁行爆肚、拒演
提綱戲兩條，均確切提升了粵劇的藝術品位。

薛覺先善於吸收其他劇種的藝術營養，敢為天下
先，南北結合，博采眾長，善於融化，技藝日益
精純。做工乾淨灑脫，唱腔精練優美，善於運用
旋律和節奏的變化表達人物感情，善於突破曲調
原來的板眼、句格而創作新腔。薛覺先的藝術自
成一家，人稱「薛派」，他的唱腔被稱為「薛
腔」，別具一格，在國內外享有很高聲譽。粵劇
文武生學習「薛派」藝術者甚眾，尊其為「一代
宗師」。

大師的身影定格在一九五六年十月三十日晚，廣
州人民大戲院內。就在粵劇《花染狀元紅》的演
出過程中，薛覺先突發腦出血，兩次跌倒台上，
但他仍在別人攙扶下堅持演出至全場完畢。散場
後隨即被送進廣州市第二人民醫院醫治，經多方
搶救無效，終因腦出血於次日凌晨辭逝。

獨創「乞兒腔」的
馬師曾

赤子大師──馬師曾

在粵劇戲迷心中，誰堪與「萬能泰斗」薛覺先相
提並論？就只有馬師曾了。

粵劇「萬能泰斗」薛覺先病逝時，馬師曾痛書輓
聯：「當年角逐藝壇，猶憶促膝談心，笑旁人稱
瑜亮；今日栽培桃李，獨懷並肩往事，悲後代失
蕭曹。」從中可見他倆在藝壇上競爭激烈，私交
上情感深摯的情形。當年粵劇劇壇上的「薛馬爭
雄」，是老廣州最津津樂道的話題。

馬師曾（1900–1964），字伯魯，曾用藝名關始昌、風華子，廣東順德人。他與薛覺先共執粵劇舞台牛耳近四十年，他與薛覺先一樣，是粵劇大改革時代的領頭人。

一九四○年代粵劇黑膠唱片——馬師曾、譚蘭卿演唱的《野花香》

馬師曾出生於清代末世，一度浪跡東南亞，生活歷盡坎坷，後在普長春班拜名小武靚元亨為師，得到名師指點，技藝大進，加以本身文化較高，能深入鑽研傳統表演藝術，還能自編劇本，在東南亞嶄露頭角。一九二三年他回到香港，演出《苦鳳鶯憐》一劇中的余俠魂，聲名鵲起。到一九二五年組建大羅天劇團，一九三三年主持組建太平劇團，與薛覺先領導的覺先聲劇團各顯優勢，聲震省港。

粵劇表演藝術上所取得的巨大成就，為馬師曾贏得了生前身後名。他從事粵劇表演近半個世紀，始終兢兢業業、殫精竭慮，共演出劇目四百餘

出，拍攝影片約六十部，撰寫劇本九十多個。馬
師曾是粵劇藝術革新的先驅者之一，他活用戲曲
程式，巧妙吸收通俗化、大眾化的語言，在音
樂、布景、服裝、化妝的改良和借鑑話劇、電影
手法、豐富粵劇表演等方面，都作出了很大的貢
獻。

馬師曾藝術造詣高深，開創了具有濃郁生活氣息
的「馬派」表演藝術，並根據自身聲音條件和生

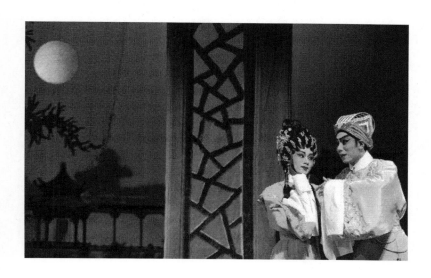

活體驗創造了屬於自己的流派唱腔「馬腔」——
又被稱為「乞兒喉」，旋律跳躍、頓挫分明、行
腔活潑，兼有詼諧情趣。他在青年時演過小生、
小武，中年則以演丑生稱著，尤其善於表演舊社
會的底層人物。晚年的馬師曾，還在舞台上樹立
了屈原、謝寶、關漢卿三個最廣為稱道的人物，
達到其表演藝術的新高峰。

「明月長堤直到今，卅年兩接繞樑音。趙云拔劍
情懷烈，謝寶聽潮感慨深。詞裡慣驅傭保語，詩
成先使老嫗吟。香山佳句師曾劇，一例能抓大眾
心。」著名戲劇家田漢為馬師曾撰寫
的輓聯，便是其一生經歷與追求
的真實寫照。

「金牌小武」──桂名揚

五大流派中，單以薛馬而言，二人各具特色，薛覺先以演文武生為主，馬師曾以演丑生為主。而桂名揚對馬師曾、薛覺先兩人的表演藝術均能融會貫通，唱腔鏗鏘有力，自成一家，人稱「馬形薛腔」。

一代名伶桂名揚

桂名揚（1909–1958），取名揚千古之意，祖籍浙江寧波，客籍廣東南海。桂名揚的父親桂東原、叔父桂南屏，都是清末的有名文士。桂名揚可謂名門之後，卻偏偏喜愛上了粵劇。在其父眼中，他可算是「書香門第」中的不肖子，但桂名揚並沒有被這些嚇倒，毅然離家投師學戲。

十一歲，桂名揚拜優天影戲班男花旦潘漢池為師，學演花旦，後隨同崩牙成戲館到南洋演戲，改演小武。稍後，桂名揚加入大羅天劇團擔任第三小武，虛心向馬師曾、曾三多、靚少華、陳非儂等求教，潛心練藝。大羅天散班後，桂名揚應

聘到美國三藩市大中華戲院演出，他在《趙子龍催歸》一劇中飾演趙子龍，深受華僑觀眾讚賞，榮獲一枚大金牌，被譽為「金牌小武」。

他是個難得的粵劇小武，身形高大威猛、俊朗豪勁、功架獨到、颱風瀟灑、扮相俊逸、能文能武。桂名揚尤以演袍甲戲見長，報上曾讚他「背後的旗也會演戲」；唱腔也獨樹一幟，首創【鑼邊花】與【包錘滾花】，用高亢急驟的鑼鼓音樂配合上場身段和程式，至今沿用。他還擅長武戲文做，表演頓挫鮮明，氣勢威猛，節奏緊湊。

桂名揚個性喜求新變，故桂派博取多個粵劇流派所長。他常對身邊人說，學戲時一定要理解分析，例如學武打，就一定要既學南派又學北派，太南則太粗，太北又柔弱不夠勁，最好是「南撞撞北」。後輩的文武生如任劍輝、麥炳榮、呂玉郎、梁蔭堂、羅家寶等，對桂名揚的表演藝術也均有借鑑。

可是天妒英才。正值壯年之時，桂名揚突然雙耳
失聰，無法登台演出，從此生活潦倒。一九五七
年十月他回到故土廣州，想把自己的藝術傳給後
人，可不到一年便逝世了，年僅四十九歲，一代
粵劇「金牌小武」就這樣結束了一生。那《趙子
龍催歸》的戲，便隨著他的離世而謝幕了。

「千面笑匠」──廖俠懷

粵劇醜行的表演風格與其他劇種不同，沒有一整
套固定的表演程式，受文明戲影響很深。廣東的
文明戲起源於晚清的志士班，以謳歌舊民主革命
為志。早期的粵劇編者姜云俠、黃魯逸就是志士
班的名丑，從他們開始，醜行不再僅僅充當插科
打諢的小人物，往往成了劇中的主角，占著非常
吃重的位置。丑生在戲中對社會和時局痛下針
砭，嬉笑怒罵，皆成文章，最大特色是嘴上和臉
上的功夫。

廖俠懷

121

廣東粵劇博物館的展廳

廖俠懷繼承了前輩名醜的藝術特色,並加以豐富,發展成為別具一格的廖派藝術。他飲譽省港達廿年之久,深受觀眾愛戴,被公認為醜行中的「千面笑匠」。

廖俠懷(1903–1952),祖籍廣東新會,隨父遷居南海西樵。十二歲時到廣州當鞋店學徒、報童。其間上過夜校,閒來愛看書報,又愛粵劇,後到新加坡工廠當工人。業餘參加當地的工人劇社演戲活動。二十歲時,粵劇名小武靚元亨到新

加坡演出，發現廖有藝術天分，即收他為徒，改
藝名「新蛇仔」，從此踏上專業演戲之路。

一九二○年代末起，廖俠懷回廣州先後在梨園
樂、大羅天、新景象、鈞天樂、日月星等戲班演
出，位居「四大醜生」（廖俠懷、半日安、李海
泉、葉弗弱）之首，形成獨樹一幟的廖派藝術。

醜行的表演，講究嘴上、臉上的細節，廖俠懷功
夫老到，演男、女、老、少、跛、盲、啞、矮，

樣樣皆能，式式皆精。他擅演舊社會的下層人物，可以說演什麼像什麼，演男角當然不在話下，反串女角亦非常出色。《西廂記》的紅娘、《花染狀元紅》的四姐以及《穆桂英》中的穆瓜，他演來身段台步酷似小腳女人，儀態眼神宛若古代婦女，是全行無人不服的女丑。他能演老態龍鍾的公公，亦能演《冰山火線》中的小娃

娃，還能把殘疾人的特徵刻畫得入木三分，如
《雙料龜公》中的跛子、《本地狀元》中的麻風
病人、《武松》中的武大郎，他都演得精細入
微，形神俱備，皆膾炙人口。

能演會唱，方能自成一派。廖俠懷的「廖腔」，
善用鼻音行腔，這是他與樂師合作，經多年實踐
所創。演唱時配合豐富的面部表情，尤其擅長用
於醜行的人物塑造。

廖俠懷的念白功夫也不容忽視。他口才犀利，偉
論雄辯，滔滔不絕，吐字清晰，千斤口白，字字
入心。秉承志士班中丑生的表演風格，他演戲每
到高潮時，往往習慣針砭時弊，來一即席演說。
其口白功夫了得，演說內容往往又是貼近民生的
話題，往往台上說得聲淚俱下，台下哭聲掌聲一
片。

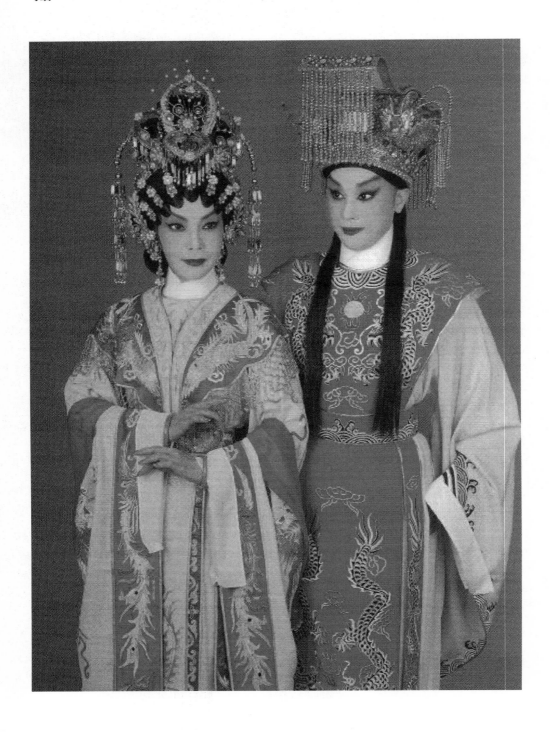

平生不好色、不賭錢、不抽菸、不喝酒的「廖聖
人」，唯有一特殊的嗜好——逛街。廖俠懷逛
街，意在瞭解社會百態、世俗民情，觀察各色人
物，碰上圍觀者眾的地方，他必躋身上前，看個
清楚，問個明白。他還喜歡與人攀談，從而儲
存、積累創作素材。

上天給予了他太多的才華和名譽，卻終歸沒有給
他一個健康的身體。一九五二年五月他因患喉癌
在香港逝世，終年才四十九歲。這樣一位貼近生
活、親近民眾的一代名丑，離開得太快了。

「小生王」——白駒榮

白駒榮是五位粵劇藝術大師中，人生經歷最為跌
宕起伏的。白駒榮（1892–1974），原名陳榮，
字少波，廣東順德人。他生於粵劇世家，其父陳
厚英也是粵劇演員。他九歲喪父，只讀了四年
書，便去當店員。後加入了天演台戲班，過起了
一天兩頓飯半飽不飽的生活。

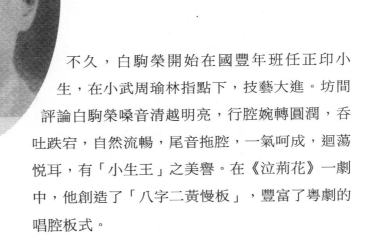

白駒榮

不久，白駒榮開始在國豐年班任正印小生，在小武周瑜林指點下，技藝大進。坊間評論白駒榮嗓音清越明亮，行腔婉轉圓潤，吞吐跌宕，自然流暢，尾音拖腔，一氣呵成，迴蕩悦耳，有「小生王」之美譽。在《泣荊花》一劇中，他創造了「八字二黃慢板」，豐富了粵劇的唱腔板式。

白駒榮很注意向民間藝術和其他藝術形式學習。他演唱的南音《客途秋恨》，就是吸取了瞽師（失明藝人）的揚州腔，形成風格獨特的「白腔平喉」。在周豐年班首演連台本戲《再生緣》時，白駒榮全部用真嗓演唱。可以説平喉唱法的發展是白駒榮對廣東粵劇最大的藝術貢獻，「小生王」以及「白派」的美譽都源於他在傳統唱法基礎上的創新。

粵劇表演的「手橋」

一九三八年，眼睛的失明，使白駒榮的表演大不如前，班主無法繼續聘請他，同行冷漠對待更使其境況雪上加霜。無可奈何之下，白駒榮「帶著心靈的創傷離開曾經朝夕相處的藝術故鄉──粵劇舞台」。他以為，自己的藝術生命從此便走到了終點，和大多數失明的人一樣，只能在永恆的黑暗中慘澹地度過餘生。

可老天待他不薄，給了他另一段時光，去補充四十年代整整十年的落魄生活。一九五一年，白駒榮參加了抗美援朝的義演義唱活動，面對四面蜂擁而至的觀眾，他雖然不能目睹，卻能夠耳聞感受觀眾的愛國熱情，他帶著從未有過的激動之情登台演唱，還在演唱中特別加入了許多表演動作，掀起了現場觀眾一次又一次的捐款熱潮。

廣東粵劇學校首任校長白駒榮向學生傳授唱功

一九五三年初，廣州粵劇工作團成立，白駒榮擔
任團長。他堅持參加演出，改演老生和丑生。為
了克服演出的困難，工作人員在舞台上的地毯下
放上幾條長竹片，使他能以觸覺辨別出口和入
口，台口和台中等位置。他的表演惟妙惟肖，唱
功聲情並茂，受到觀眾的熱烈歡迎。

雖然白駒榮的眼睛看不見，但這位失明的一代名
伶，在新的時代裡找到了自己的位置，也迎來了
粵劇藝術的另一個春天。正所謂人生如戲、戲如
人生。

Scenarios and music both play key roles for Cantonese opera performance. However, as backstage heroes, the playwrights are seldom known to the audience with only two playwrights' legendary life being often mentioned.

天才編劇書寫
傳奇人生

一曲一本在粵劇表演中擔當
著何等重要的角色，可是它
們的創作者作為幕後英雄卻
常常為人所忽視。但有兩個
人的名字現在每每提起，還
會被冠以傳奇。

江楓原名江譽鏐，筆名南海十三郎。一九〇九年出生，廣東南海人。他出身豪門，其祖父江清泉是上海大茶葉商，人稱江百萬。其父江孔殷是晚清翰林，在一九三〇年代初常與薛覺先等名藝人交往，京劇名藝人梅蘭芳也曾到他家中做客。江楓是江孔殷的第十三子，因自小耳濡目染，也喜歡粵劇，並受其十一姐江畹征的影響而愛上編劇。

江楓早年就讀於上海某大學醫學院，又曾入讀中山大學法律系，精通英、德、法語，對傳統戲曲頗有研究。他憑自己的天資聰穎，在胞姐的影響下，很快掌握編劇的要領，並不計酬勞地為戲班寫戲，晉身梨園。

薛覺先十分器重江楓的才華，一九三〇年代組建覺先聲劇團時，禮請江楓擔任編劇一職，每演他編的劇目，廣告上必把「南海十三郎」的名字與自己的名字並列，令江楓也人氣急升。江楓為薛

南海十三郎（中）與任劍輝白雪仙攝於一九五〇年代

覺先撰寫了不少劇本，代表作有《燕歸人未歸》、《花落春歸去》、《寒江釣雪》、《心聲淚影》、《梨香院》等。

後來，他又為千里駒、白玉堂等名藝人及多個劇團寫劇本。為義擎天劇團寫《七十二銅城》等六部新戲，為新春秋劇團寫的《雪擁藍橋》、《渴飲匈奴血》，以及為國風幻境劇團寫的愛國名劇《鄭成功》等，皆為當時的戲迷津津樂道。坊間流傳他倮請多個寫手，自己同時口述多個劇本的曲詞，這雖有誇張之嫌，卻可見其才氣之高、名氣之大。江楓編劇手法獨特，因人寫戲，劇作結構嚴謹、引人入勝，曲詞亦富文采。

用粵劇書寫人生
傳奇的唐滌生

江楓平生以名士自居，縱酒疏狂，性格豪放，憤世嫉俗，鐵骨錚錚。抗日戰爭期間，他毅然到粵北參加抗日救國宣傳隊伍，還撰寫評論發表於報章上，怒斥漢奸賣國賊，並鼓勵淪陷地區的藝人返回抗日後方演出愛國劇目。抗戰勝利後，江楓返回香港，卻因生活波折造成精神失常並流落街頭。世傳他於一九八三年陳屍香港街頭，但據其族人江沛揚考證，江楓是一九八四年逝世於香港精神病院。

唐滌生原名唐康年，祖籍廣東中山唐家灣（今屬珠海），一九一七年生於上海。一九三六年初入讀廣東中山翠亨紀念中學。次年，隨父返滬，進入上海白鶴美術專科學校，並在上海滬江大學修讀。其間，還進入湖光劇團擔任舞檯燈光和提場的工作，受海派藝術影響。一九三七年夏，隨繼母南下廣州，任職廣州無軌電車公司秘書，並參加電影編劇工作。

一九三〇年代粵劇藝人
在美國演出照（左起：
梁碧玉、陸云飛、黃鶴
聲、梅蘭香、陳少泉、
蘇州麗）

一九三八年，唐滌生經堂姊唐雪卿介紹，加入薛
覺先領導的覺先聲劇團負責抄曲。其間，他深得
薛覺先及編劇家馮志芬賞識，積極鼓勵他從事編
劇工作。同年，他便寫成第一部粵劇作品《江城
解語花》，由白駒榮主演，從此開始其編劇生
涯。除編撰粵劇劇本外，唐滌生還參與電影編劇
工作。

進入一九五〇年代，唐滌生的編劇技巧更加成
熟，成為香港著名的編劇家。許多粵劇紅伶均演
出過他編撰的劇本，包括薛覺先、馬師曾、陳錦
棠、芳豔芬、紅線女、鄧碧雲、何非凡、麥炳
榮、吳君麗、羅豔卿等。其中，他與芳豔芬、吳
君麗合作較多，大部分作品均改編成電影，深受
觀眾歡迎。

137

白雪仙

一九五六年，任劍輝、白雪仙與靚次伯、梁醒波等人組成仙鳳鳴劇團，聘用唐滌生為駐團編劇，該團演出了十多部由唐滌生改編自元代雜劇、明清傳奇的劇目，如《牡丹亭驚夢》、《帝女花》等。這批作品主題深刻，橋段別緻，辭藻清雅流暢，配合仙鳳鳴劇團演員聲情並茂的演出，風靡無數戲迷，其影響遠及東南亞和美洲等地。

唐滌生一生曾參與創作四百多個粵劇劇本，是位高產的粵劇編劇家。其筆下的人物性格鮮明，形象突出，對女性的心理描寫尤其細膩動人，筆下的男主角也是眾態紛呈，性格各異。唐滌生作品

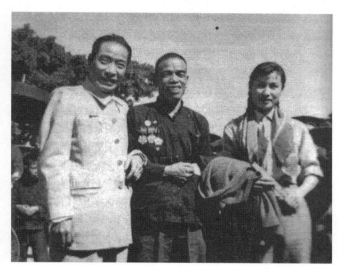

一九六〇年代，
馬師曾、紅線女
下鄉演出

的辭藻清雋雅麗，音韻和諧，這得益於他深厚的
古典文學基礎。唐滌生曾在上海生活，接受了海
派文化的影響，這對他的創作構思亦有所裨益。
一九五九年九月十四日晚上，唐滌生在觀看仙鳳
鳴劇團演出他編寫的《再世紅梅記》一劇時，突
發腦出血，送醫院搶救無效，不幸逝世。

廣東粵劇博物館

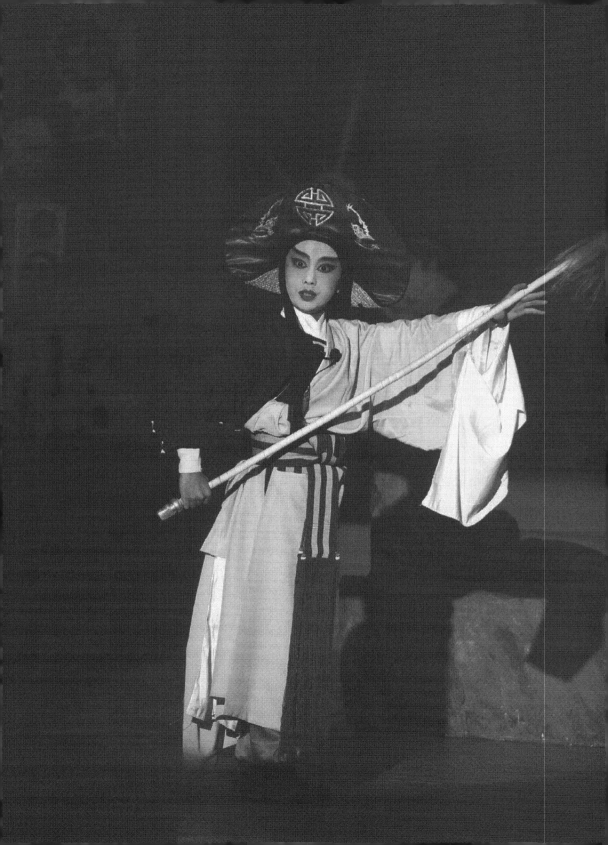

The cause of Cantonese opera has enjoyed great development for the past 50 years after the founding of the People's Republic of China with output of a large number of modern talents in the art.

江山代有
才人出

在中華人民共和國成立後的
半個多世紀中，粵劇事業有
了長足的發展。粵劇舞台出
現了花團錦簇的景象。

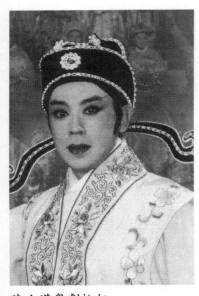

陳小漢粵劇扮相

新時代下，粵劇再發新枝。一批老藝人白駒榮、靚少佳、新珠、曾三多、譚天亮、老天壽等煥發出新的風采；隨著薛覺先、馬師曾、紅線女等粵劇名家從香港回到廣州，粵劇舞台出現了花團錦簇的景象。一九五〇年代至一九六〇年代初期，羅品超、文覺非、呂玉郎、郎筠玉、盧啟光、楚岫云、梁蔭棠、羅家寶、林小群、陳笑風、陳小茶、陳小漢等給粵劇舞台增添了亮麗的色彩。一九七〇年代末至二十一世紀初期，粵劇事業從復甦到興旺，一批粵劇新星相繼湧現，如鄭培英、關國華、林錦屏、小神鷹、盧秋萍、彭熾權、倪惠英、曹秀琴、丁凡等閃亮登場，使粵劇園地裡群星璀璨、氣象萬千。

自一九五〇年代以後，香港粵劇舞台相繼出現新馬師曾、林家聲、任劍輝、白雪仙、文千歲、陳好逑、尹飛燕、阮兆輝、梁漢威、李寶瑩、羅家英、陳劍聲等一批受到觀眾青睞的名伶，他們的表演風格和美妙唱腔在觀眾中留下難忘的印象。

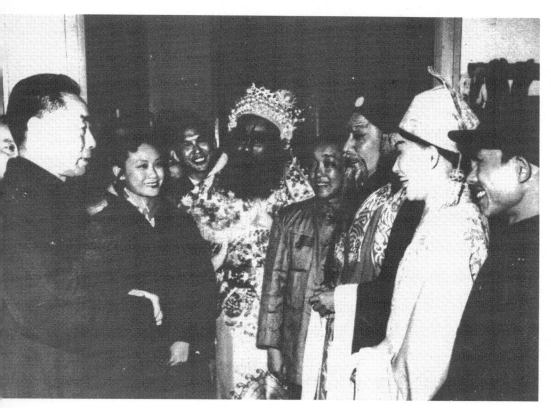

一九五六年，周恩來
總理在北京觀看《搜
書院》後接見演員
（右三：馬師曾 右
二：紅線女）

在二十世紀後期，紅線女是粵劇舞台上取得最大
成就的表演藝術家，她不斷革新板腔式旋律，開
闢旦角聲腔新領域，創造了著名的「紅腔」；更
在新千年初親自策劃、創作粵劇動畫電影《刁蠻
公主戇駙馬》。這部世界動畫史上首次以粵劇故
事為主體的藝術作品，不但宣示了紅線女藝術生
涯中的又一個里程碑，也樹立了粵劇史上一個新
的里程碑。

143

同時一批創造出獨特流派唱腔的名演員，也是粵劇舞台的佼佼者，他們之中最突出的是創造「蝦腔」的羅家寶，創造「風腔」的陳笑風，以及創造「B腔」的陳小漢。

羅家寶

這些藝術大師們本來都有更多的選擇來安排一
生，可是自從與粵劇結緣後，只有這個精靈才能
讓他們魂牽夢繞，執著無悔。無論定居香港，還
是移民海外，粵劇的精神家園──南粵大地總能
把他們拉回到身邊。而他們本身也因著那份熱愛
和使命，堅守著把這項人類優秀的文化遺產一代
代傳承下去的信念，使這顆南國紅豆更加枝繁葉
茂，萬古流芳。

嶺南文庫 A0702A01

嶺南文化十大名片：粵劇

主　　編　林　雄

編　　著　羅銘恩　羅麗

版權策畫　李　鋒

發 行 人　陳滿銘

總 經 理　梁錦興

總 編 輯　陳滿銘

副總編輯　張晏瑞

出　　版　昌明文化有限公司

桃園市龜山區中原街 32 號

電話 (02)23216565

印　　刷　百通科技股份有限公司

發　　行　萬卷樓圖書股份有限公司

臺北市羅斯福路二段 41 號 6 樓之 3

電話 (02)23216565

傳真 (02)23218698

電郵 SERVICE@WANJUAN.COM.TW

大陸經銷　廈門外圖臺灣書店有限公司

電郵 JKB188@188.COM

ISBN 978-986-496-209-9

2019 年 7 月初版二刷

2018 年 1 月初版一刷

定價：新臺幣 220 元

如何購買本書：

1. 轉帳購書，請透過以下帳戶

　合作金庫銀行　古亭分行

　戶名：萬卷樓圖書股份有限公司

　帳號：0877717092596

2. 網路購書，請透過萬卷樓網站

　網址 WWW.WANJUAN.COM.TW

大量購書，請直接聯繫我們，將有專人為您
服務。客服：(02)23216565 分機 610

如有缺頁、破損或裝訂錯誤，請寄回更換

國家圖書館出版品預行編目資料

嶺南文化十大名片 ： 粵劇 / 林雄主編.-- 初
版.-- 桃園市：昌明文化出版；臺北市：萬
卷樓發行, 2018.01

　面；　公分

ISBN 978-986-496-209-9(平裝)

1.粵劇

982.533　　　　　　　　　107001992

本著作物經廈門墨客知識產權代理有限公司代理，由廣東教育出版社有限公司授權萬
卷樓圖書股份有限公司出版、發行中文繁體字版版權。

本書為金門大學產學合作成果。

校對：陳裕萱／華語文學系二年級